家庭美術館・美術家傳記叢書
鄉土・情懷／陳其茂

國立台灣美術館 策劃　National Taiwan Museum of Fine Arts

藝術家 出版社　執行

照耀歷史的美術家風采

「家庭美術館——美術家傳記叢書」於民國八十一年起陸續策劃編印出版，網羅二十世紀以來活躍於藝術界的前輩美術家，涵蓋面遍及視覺藝術諸領域，累積當代人對前輩美術家成就的認知與肯定，闡述彼等在我國美術史上承先啟後的貢獻，是重要的藝術經典，同時，更是大眾了解臺灣美術、認識臺灣美術家的捷徑，也是學子及社會人士閱讀美術家創作精華的最佳叢書。

美術家的創作結晶，對國家社會以及人生都有很重要的價值。優美的藝術作品能美化國家社會的環境，淨化人類的心靈，更是一國文化的發展指標，而出版「美術家傳記」則是厚實文化基底的重要工作，也讓中華民國美術發展的結晶，成為豐饒的文化資產。

Artistic Glory Illuminates History

In order to organize the historical archives of Taiwan art, *My Home, My Art Museum: Biographies of Taiwanese Artists*, a consecutive series that recounts the stories of various senior artists in visual arts in the 20th century, has been compiled and published since 1992. Accumulating recognition and acknowledgement for their achievement and analyzing their contributions to the development of art in our country, it is also a classical series of Taiwan art, a shortcut to understand the spirit and Taiwanese artists, and a good way for both students and non-specialists to look into the world of creative art.

Art creation has important value for the country and society from which it crystallizes, and for the individuals who create or appreciate it. More than embellishing our environment and cleansing our minds, a fine work of art serves as an index of the cultural status of a country. Substantiating the groundwork of our cultural progress, the publication of these artist biographies consolidates the fine arts development in the Republic of China, turning it into a fecund cultural heritage.

Chen Chi-mao

目次CONTENTS

家庭美術館・美術家傳記叢書
鄉土・情懷／陳其茂

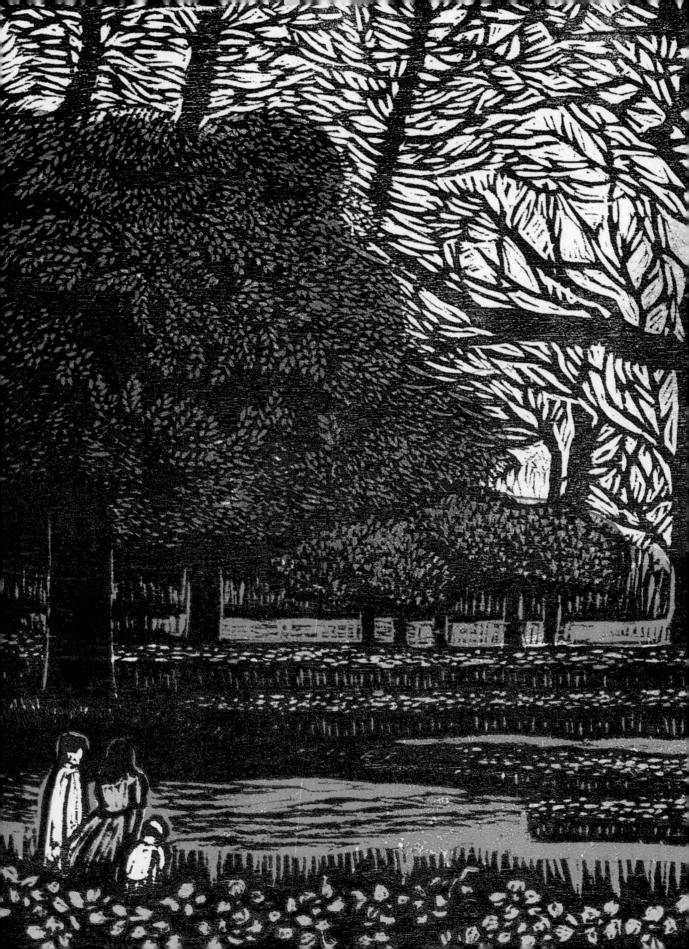

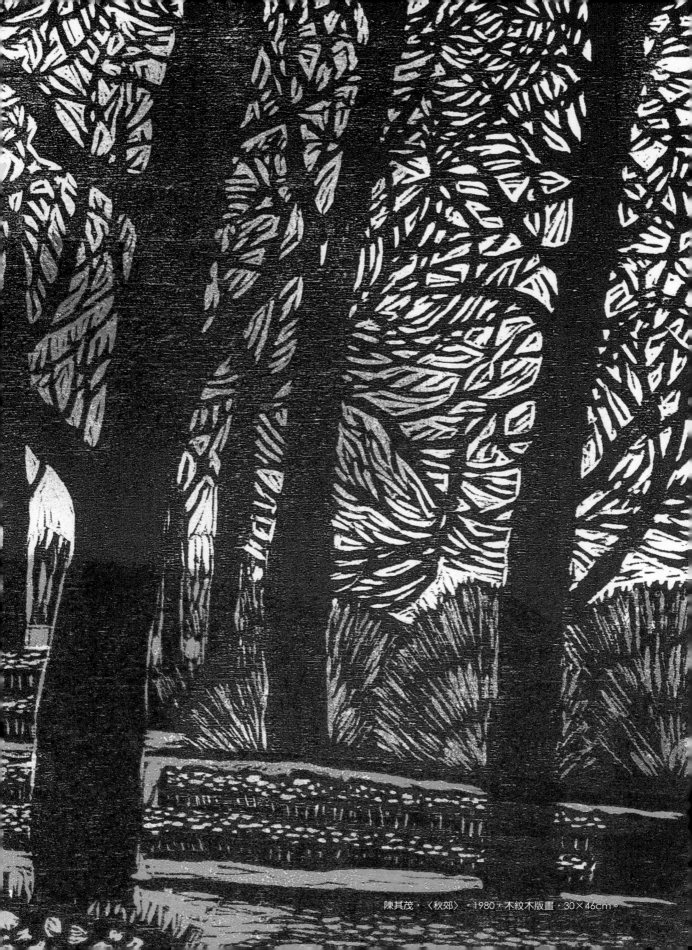

陳其茂・〈秋郊〉・1980・木紋木版畫・30×46cm。

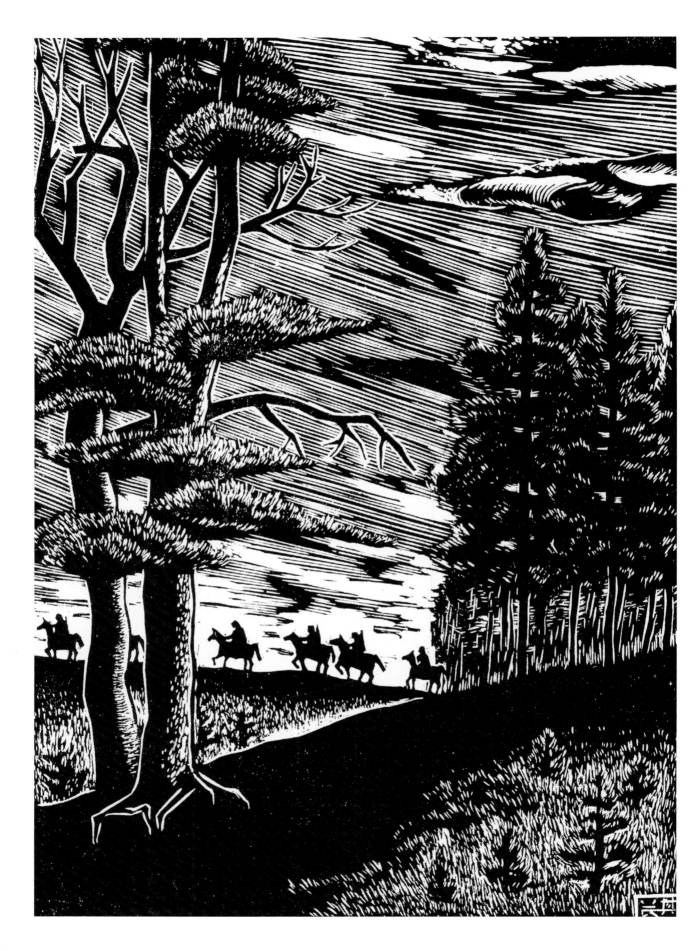

1.

二戰後的社會機制與木刻版畫

木刻是我的使命，是我表達對生命的崇敬與愛最永恆的途徑。

——陳其茂

木刻藝術之行於中國比之於歐洲要早十五個世紀。遠在西元第二世紀，木刻就奠立了良好的基礎。而歐洲人卻遲至15世紀才開始從事這項藝術。

——摘自陳其茂、丁貞婉、雷文炳合編的
《古今西洋木刻家描述的人類的命運》

[本頁圖]
陳其茂身影，攝於1954年。

[左頁圖]
陳其茂，〈騎兵隊〉，1955，木口木版畫，
24.3×16.8cm。

9

木刻版畫的背景

木刻版畫，在我國具有悠久的歷史。遠在上古時代，不但已有了刻字，且在各種孔器上雕刻各種圖案。到了漢代以後，刻劃更有了顯著的進步。唐懿宗咸通九年（西元868年）的《金剛般若波羅密心經》扉頁〈祇樹給孤獨園圖〉是現存最早的木刻版畫。在此後一千多年間，木刻版畫作為小說戲曲插圖，或做成精緻的畫譜（如《十竹齋書畫譜》、《芥子園畫譜》(P.16)），以及發展成民間豔美的年畫等，都有輝煌的歷史。

清末，木刻版畫曾一度式微沒落，但自民國以來，特別是五四運動之後，由於魯迅等人的大力提倡，又使此項藝術得以復興，而且在對日抗戰期間，在宣傳運用上有了相當大的貢獻，使木刻

明清時期胡正言的《十竹齋書畫譜》，雕工精麗、套色技法絕妙。此作為〈翎毛譜〉，26×29.2cm，國家圖書館典藏。

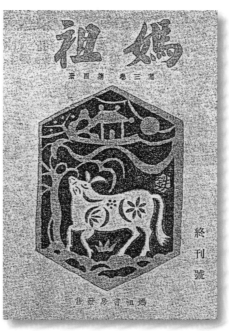

藝術再度進入黃金時代。

　　木刻版畫傳入臺灣，已有三百多年的歷史，早期臺灣版畫仍屬民間流傳的所謂「民俗版畫」，題材也不外乎是宗教裡的神像或一些吉祥圖案的年畫等；直至日治後期的1930、1940年代，始有知名畫家投入版畫創作的行列，其中尤以為《媽祖》、《民俗臺灣》等期刊繪作木刻版畫的日人立石鐵臣最具代表性。

戰後初期的藝術氛圍與木刻版畫

　　1945年8月，日本戰敗投降，結束在臺灣五十年的殖民統治，在臺日人先後離臺。此際，出版業有如雨後春筍，兩岸首次出現大規模的文化交流，大陸文化界人士紛紛來臺，或探親、或訪友、或演出、或舉辦畫展，如劉海粟、馬思聰、歐陽予倩等。

　　在1945年至1948年間，又有一批曾活躍於國民政府統治區的木刻版畫家、文宣隊漫畫家，如黃榮燦、朱鳴岡、麥非、王麥桿、汪刃鋒、

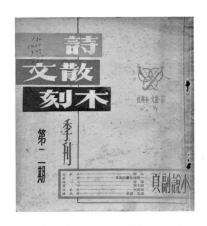

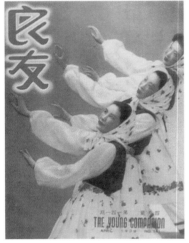

戴鐵郎、劉崙、黃永玉等人先後來到臺灣。這些版畫家深受魯迅「一八藝社」的新興木刻版畫影響，深切關懷中下階層庶民生活及原住民風光。大陸美術理論家吳步乃就指出：「這固然是寶島的美麗風光，神祕的原住民歌舞，富於色彩的生活環境的吸引，也與『閩臺一家』的血肉親情聯繫有關，更重要的是光復初期那種特有的時代氛圍，全民族的集體意識。」他們活躍於1940年代後期的寶島，當時報紙副刊除了大量引介中國的文學作品外，圖版方面則幾乎使用清一色的木刻版畫。然而到了1947年，由於受「二二八事件」的波及，這些木刻家們多被懷疑具有左傾思想而無法見容於國府當局，相繼離臺或隱沒。於是，除了《臺灣新生報》由歌雷主編的「橋」副刊、《中央日報》「婦女家庭」版、《自由青年》「木刻沙龍」專欄、《詩‧散文‧木刻》「木刻選粹」、《青年戰士報》，以及《野風》月刊之外，臺灣各地的報紙、雜誌就很少能刊載木刻版畫作品。

此時，也有些木刻家把作品寄到香港，發表在《中外畫報》、《祖國周刊》、《四海畫報》、《大學生活》等刊物，後來《良友》畫報也常刊載臺灣木刻版畫作品。

戰後初期來臺的木刻版畫家除上述具左翼思想者，另有不少在抗戰期間從事木刻版畫的人士來臺，如陳庭詩、周瑛、周豐凱、陳其茂、張麟書、方向、陳洪甄等。

木刻版畫的界定

　　陳其茂一生致力於木刻版畫創作，早期是木口版木刻，之後是木紋版木刻，因此本節對這兩種不同的技法分別加以介紹，以使讀者有一清

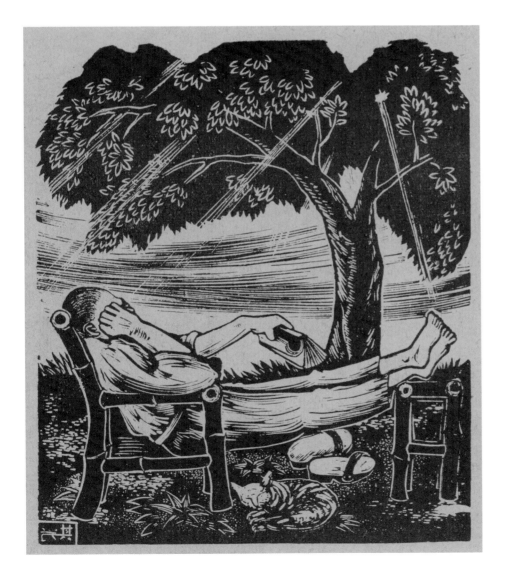

陳其茂，〈夏午〉，1951，
木口木版畫，15×12.4cm。

⟦ 戰後初期來臺版畫家作品 ⟧

戰後來臺的版畫家多受到1930年代「新興版畫運動」的影響，藉由寫實風格的作品反映出社會的真實面。戰後社會底層民眾之生活百態，以及具異域風情的原住民，成為這批來臺版畫家作品中經常出現的題材。

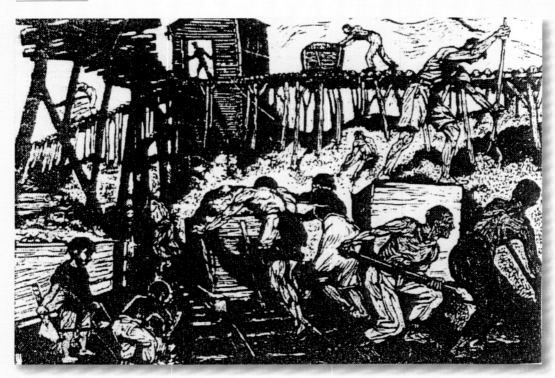

王麥桿，
〈臺北貯煤場〉，
1946，木刻版畫，
35×50.8cm。

黃永玉，〈納涼〉，
1946，木刻版畫，
20×29cm。

劉崙，〈臺灣高山族〉，1948，木刻版畫，14.5×17.5cm。

朱鳴岡，〈朱門外〉，1947，木刻版畫，18.5×16cm。

戴鐵郎，〈臺灣農村〉，1947，木刻版畫，22×16cm。

晰印象。

木刻版畫在版畫版種中，是屬於凸版畫的一種，所謂凸版畫，意指在製作版畫中意圖形象是凹凸不平表面中的凸出部分，將不要的部分去除，而在留下來的版面上塗上色料（油性顏料或水性顏料），再用紙張覆蓋在版面上加壓印製，經由這種方式印製出來的作品，即為所謂「凸版版畫」或「凸版畫」。

我們日常生活中有關凸版畫的實例很多，如蓋印章、捺指紋、拓印樹葉或銅幣等，都屬於凸版的印製原理。適合凸版的版材有木版、紙版、石膏版、橡膠版及實物版等，其中以木版的使用最普遍。

在版畫諸多形式中，木刻版畫是發展最早、歷史最久的版種。而就木版本身的材質特性，可分為「木紋版木刻」與「木口版木刻」兩種，分別說明如下：

一、木紋版木刻（Wood Cut）

木紋版木刻製作過程是取自木材的縱切面做為版材，先在木材版上構圖，再用銳利的刻刀將不要的部分去除，留下浮凸的部分就是所欲表現的圖像，然後在這凸紋上塗墨或著色，再用紙張覆蓋在版面上，經過壓印或擦印，沾有油墨（墨汁）或顏色的圖樣就倒印在紙上，經過此種方式印製出來的作品就是木紋木版畫，也就是一般通稱的木刻版畫，東方地區多採用之，如我國和日本等。

木紋木版畫通常可選用的版材是：櫻木、黃楊木、桂木、朴木、楓木、菩提樹等，以櫻木最佳，現在以朴木、烏心石木較易取得。

清代的《芥子園畫譜》即是木紋木版畫。

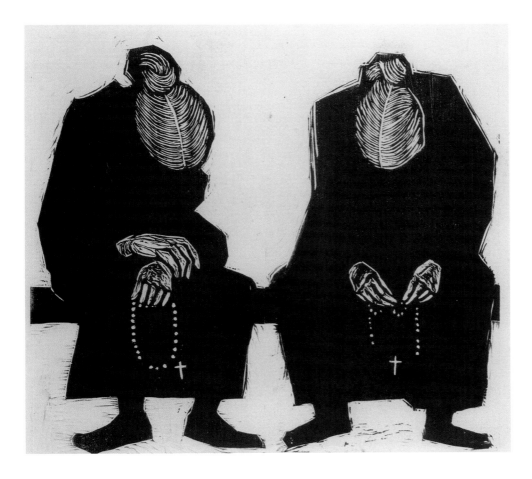

陳其茂，〈虔誠〉，
1980，木紋木版畫，
42×50cm。

二、木口版木刻（Wood Engraving）

　　歐洲的木版畫最初亦用木紋木版畫，可以考證的最早版畫為西元
1423年描寫聖克里斯多福（St. Christophorus）的宗教畫，以後應用於紙牌
及書籍插圖，自16世紀初德國藝術家丟勒（Albrecht Dürer）創立了明暗線
條的木刻風格，西洋木刻版畫便建立了自己的風格。至於木口版木刻是
在18世紀才出現。18世紀中葉，英人托瑪斯・比韋克（Thomas Bewick）
創造了「白線雕刻法」，以木口木版畫刻出縱橫交錯的凹線與細點，並
有複製繪畫的陰影、調子之產生，以街景、鳥類（P.18左上圖）等創作主題
聞名。19世紀時木口版木刻技法再傳入法國和德國，也是書本、雜誌以
至報紙插圖最常用的一種手段。這種新方法的出現，無疑地使西歐的木
版畫向前大大地邁進了一步，成了歐洲木刻版畫的新傳統。

在製印上，取堅硬的木材橫切面作為版木，再使用類似於銅版畫雕刻刀（Graver）或推刀（Burin）細心雕琢，雕出各種不同粗細線條，並可用排刀一次雕數條平行白線，再以硬質橡皮滾筒滾上油墨於版面上，然後覆蓋以紙張，並經過壓印機壓印而成。通常可選用的版材有：中國的梨棗木、日本的櫻木、朴木、歐洲的梨木、銀杏、美國的菩提樹等。

這種具歐洲傳統的木口版木刻，木板平滑沒有木節，質地堅硬，

陳其茂，〈趕集〉，1954，
木口木版畫，9.8×19.3cm，
國立臺灣美術館典藏。

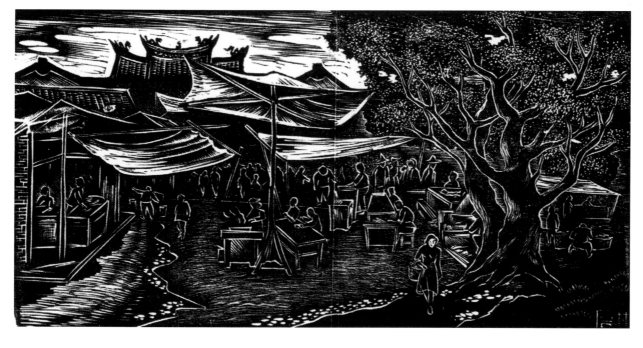

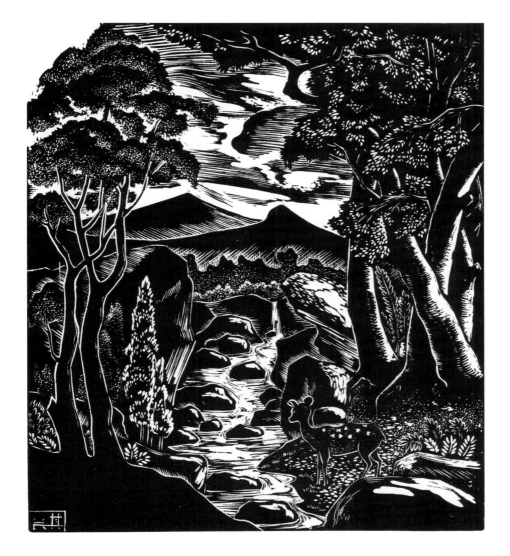

陳其茂，〈山溪〉，1961，木口木版畫，17.5×15.1cm。

密度細緻，刻線精緻而細膩，與木紋木版畫粗獷原始的刀痕趣味迥然相異。這種技法不但取代繁瑣困難的斜線交叉與明暗法，並且寫實效果勝過當時盛行的銅版畫，成為精密寫實表現的最方便複製技法。也由於木版堅硬，能夠承受更多的壓印壓力，印張數量相對增加，而在19世紀被廣泛運用到複製名畫、肖像畫、書籍與插圖製作上，取代銅版直刻原有的功能，直到照相製版技術的出現才取代其地位。

由於木口木版畫取材不易，學習的風氣不如一般版畫普遍，因此在臺灣從事木口版木刻的創作者不多，主要以木紋版木刻為主。

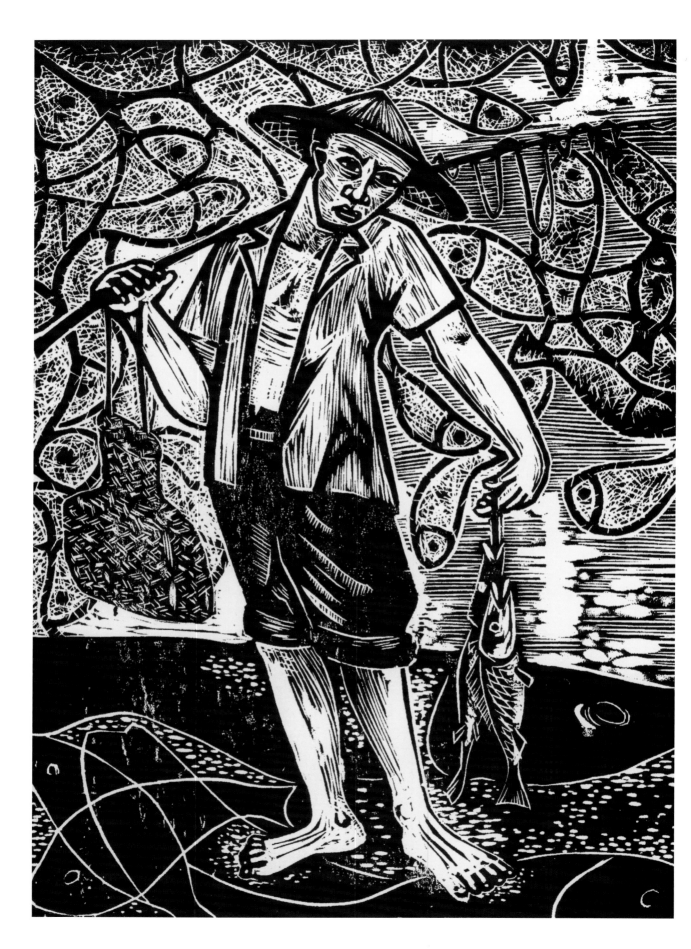

2.

成長歲月與啟蒙

1946年從福建來臺的藝術家陳其茂，是臺灣現代版畫的拓荒者。他從十多歲開始從事藝術創作，直到八十歲依然持之以恆，未曾間斷，也因而建構出他個人的風格特質。他兼長水墨畫、版畫、油畫，而版畫是他用功最深、成就最高，也最能呈現他藝術風格獨特面貌的創作類型。

[本頁圖]
擔任大林中學教師時的陳其茂，
1955年攝於嘉義。

[左頁圖]
陳其茂，〈漁之行〉（局部），1966，
木口木版畫，18.9×14cm，
國立臺灣美術館典藏。

兩位老師的啟蒙

　　1920年3月9日，陳其茂誕生於福建省永春縣溪碧村，一個景色優美
的小村落。實際出生年為1920年（民國9年）的陳其茂，過去曾因兩岸
時空乖隔，導致當年戶政資料的紊亂，因學校填報資料的人員及戶政人
員作業疏失，將其出生年誤植為1926年（民國15年）。

　　陳其茂出生、成長的年代，正是一個政局多變、社會紛擾不安的年
代。1937年，日本發動對華侵略戰爭，蔣介石宣布進入全面抗戰，這個
戰爭持續八年，直到1945年因日本無條件投降才結束。陳其茂的青少年
時期，可以說就是在戰爭、動亂中度過的。

　　陳其茂自小沉默寡言、害羞，喜歡獨自躲在清靜角落，對陌生人
有恐懼感，家人都以為他患有「自閉症」而煩惱。而他那幼小的心靈，

[左圖]
陳其茂服務於大林中學時所填之公務人員履歷
表。其上註明了出生年為1920年。

[右圖]
陳其茂，〈夜行軍〉，1950，木口木版畫，
15×14.3cm，國立臺灣美術館典藏。

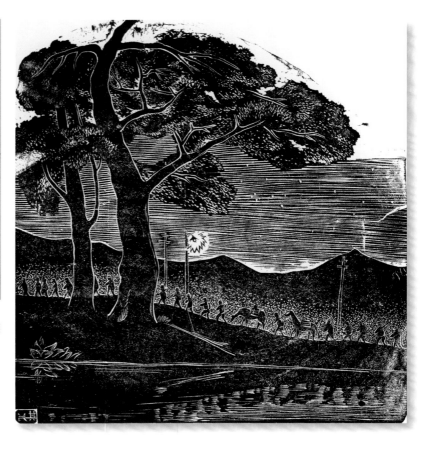

卻能在寧靜中沉思、尋覓、發覺自我的一片天地。

七歲的陳其茂入五里街城中小學就讀，十歲時因父親經商失敗，全家遷回鄉下祖居「豐裕厝」。「豐裕厝」是陳家在景德鎮做陶瓷買賣發跡的高祖，衣錦還鄉回溪碧村故鄉所蓋的故居，慣稱「磚廳石庭大間厝」的大宅院。

不同於五里街，鄉野生活使陳其茂開始熱愛大自然，觀察花木鳥獸，聽松濤蟲鳴鳥叫、看蝶飛花舞牛奔，在純樸的村間有了快樂童年。他轉入鄉下唯一的私立溪圳小學讀四年級，學校設備簡陋，規模很小，只有五、六位老師，一百多位學生。每逢春耕或秋收的農忙時節，來上課的學生只有半數，但師生間情感極為融洽。但不到一

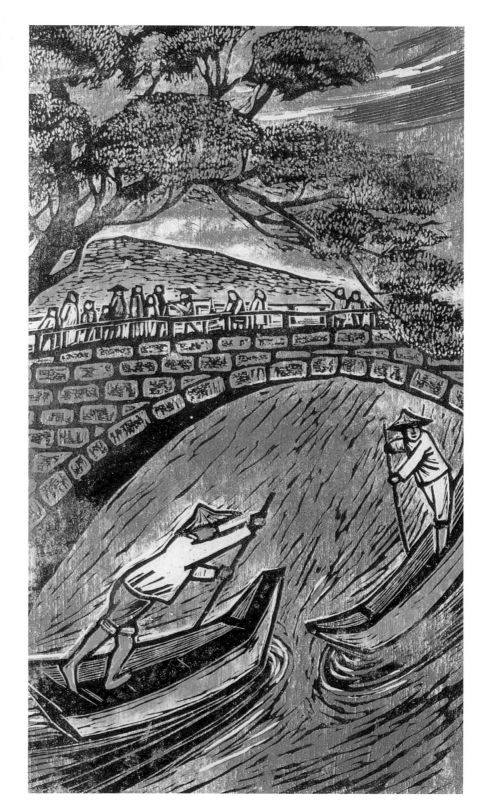

年，學校停辦了，父母頗為小其茂的教育問題憂心。

隔年，南洋華僑接辦小學，新聘張玳蛹校長及陳慧郎等幾位老師，此時校舍也修建得煥然一新，一片新的氣象。陳其茂在課餘或假日，常跟陳慧郎老師在小山崗的古松下聽松風、臥躺在青草地聽蟲鳴、鳥唱，是脫離凡塵的一片天堂。陳老師看陳其茂有文學氣質，諄諄誘導他走向文學之路；也常說些詩與大自然，生活與文學的小故事，陳其茂開始不怕陌生人了。放學後，也會留在學校看張玳蛹校長畫畫，或聽陳慧郎老師拉琴。

不久，陳其茂參加了歌詠隊練唱，張校長舉辦學期末遊藝會，排演歌劇「小畫家」，陳其茂也參與演出，扮演小畫家母親。那時，他虛心學習演好母親角色，終於成功了！從此，他信心十足，人也活潑了起來，生活在家、學校、小山崗之間，小心靈的幻想越來越高。「小畫家」演出的成功，使張校長肯定陳其茂的演技，同時也培育他繪畫的天分，在張校長指導下，陳其茂對繪畫越發有興趣了。

暑假過後，升上六年級，陳慧郎老師返校，送給陳其茂丹麥作家安

陳其茂，〈廟會〉，
1973，木紋木版畫，
38.5×66.5cm。

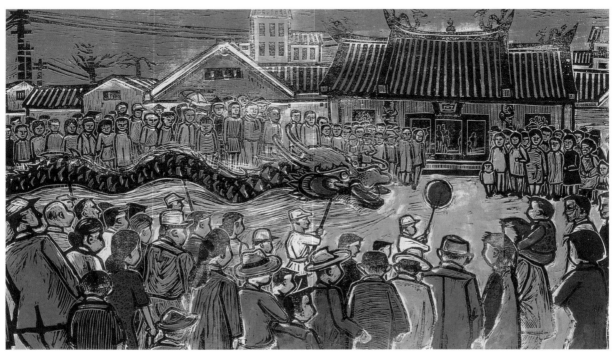

徒生寫的《安徒生童話集》和魯迅著的《阿Q正傳》及《狂人日記》，
使他也略知魯迅在上海推動木刻藝術之事。而張校長更帶給學校千冊兒
童讀物，這些書是一位華僑捐贈的，其中一套彩色漫畫叢書，有《白雪
公主》等故事，受到全校同學喜愛，圖書室充實了，同學們閱讀的興趣
跟著提高，增進了課外知識。

於此同時，陳其茂開始寫日記，除了寫當天所學到的，做到的，還
寫些想到的，每週送陳老師批閱，練習寫作能力。他也喜歡看老師們製
作教具，星期日跟老師們去畫畫，在張玳蛹校長指導下，課餘到畫室勤
練素描，得見豐子愷、夏丏尊的木刻版畫。

木刻版畫的啟發

小學畢業後，陳其茂離開美麗的村莊到永春上中學，美術老師洪振

宇擅長木刻，對他多有啟發。一遇暑假，陳其茂就回鄉下居住，經常演劇、打球。

抗戰爆發，漫天烽火中，福建有「福」，未受太大的劫害，張校長利用假期做救亡宣傳工作，發起組織「溪圍抗日後援會」，成立「漫畫歌詠戲劇宣傳隊」，巡迴各鄉鎮宣傳抗戰。陳其茂與三位同學負責宣傳漫畫製作，以全開紙，製作三十幅，由張玧蛹校長指導，並參與戲劇演出：從街頭劇《放下你的鞭子》，歌劇《農村曲》，三幕劇《煙葦港》，到四幕劇《麒麟塞》、《鳳凰城》、《原野》、《蛻變》、《國家至上》等八齣大戲。

抗戰末期，因學校往內地遷移，學生極少能安心求學。陳其茂每天作畫、歌唱、演話劇、編印刊物及壁報，還自己出錢、出力的做救國工作，從中讓他也實實在在學了不少。

短暫的軍中生活

陳其茂於1934年考入廈門美術專科學校，學校設在廈門城門外，後遷入新校舍，在中山公園內，校舍是中國式琉璃瓦，拱橋流水，楊柳荷池，四周環境優美。陳其茂學習情緒高昂，認真地去學習學校安排的每一樣課程，因此奠定了日後在美術創作的基礎。在廈門美專學習期間，張校長曾來看過他兩次，都帶給他畫具、顏料、畫冊、書籍等，也曾自廣西寄贈德國製木刻刀一盒，對陳其茂來說，這些都是極為難得的禮物。

1937年，廈門美專繪畫科西畫組畢業後，陳其茂回到永春，入伍服役，在軍政部第十三補充兵訓練處當上尉指導員，主編《格鬥畫刊》及協助話劇團的設計工作。在這段時間，他認識了陳庭詩、朱鳴岡、黃永玉、章西厓等畫家，同時也認識了王淮等戲劇界人士及一批青年演員。

《格鬥畫刊》每月出刊一次，內容有「戰地報導」、「訓練營

身著軍裝，於永春軍政部任職的陳其茂。

地」、副刊及各營區官兵作品，以漫畫為主。為使版面編排得美一些，並便於排印，陳其茂開始摸索嘗試刻製小幅的木刻版畫，他試刻的第一幅是蔣介石的側面像（惜已不存），效果不錯，被排入畫刊創刊號，就這樣引起了興趣，對木刻藝術漸有信心。

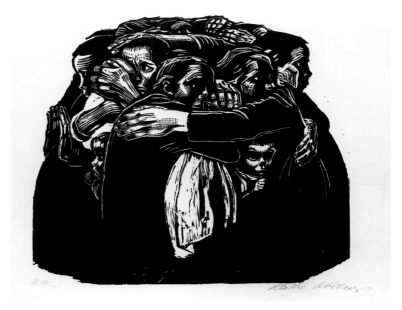

　　之後，陳其茂陸續做了許多半尺以內的木口版木刻版畫，以「白鷗」的筆名，於青年團永春分團畫展發表「新生之頁」木刻，此外也在報上發表作品。有時，也替一些詩人朋友配插圖，而這時張玳蛹校長也攜來畢業自上海美專之木刻家王琦贈的木刻刀：三菱刀兩支、小圓口刀、大圓口刀、平口刀、五線排刀，一共六支；並帶來德國反戰藝術家凱特·珂勒維茨（Kathe Kollwitz）的畫冊。

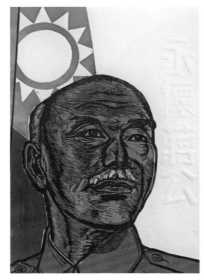

　　1942年，張玳蛹校長離開溪圍國小到抗敵後援會主編畫報。1944年，陳其茂任教於肇英中學，並回鄉下兼任溪圍小學美術勞作教師。次年8月，改赴仙遊中學擔任美術教師；同年，在同事郭碧海的鼓勵下，挑選二十幅木刻作品，印成《血流》木刻畫集，為陳其茂第一本版畫集。張校長勉其多刻、多畫、多讀書，寄來許多外國文學翻譯作品，陳其茂從此虛心沉潛、認真閱讀藝術文學書籍，愛書如癡。

[上圖]
珂勒維茨，〈戰爭VI──母親們〉，1922-1923，木刻版畫，34.2×39.8cm。

[左下圖]
陳其茂，〈永懷蔣公〉，1976，木版畫，50×34cm。1975年蔣介石逝世，陳其茂曾再以蔣介石肖像為題創作。

[右下圖]
1936年上海三閒書屋出版之《凱綏·珂勒維茨版畫選集》書影。

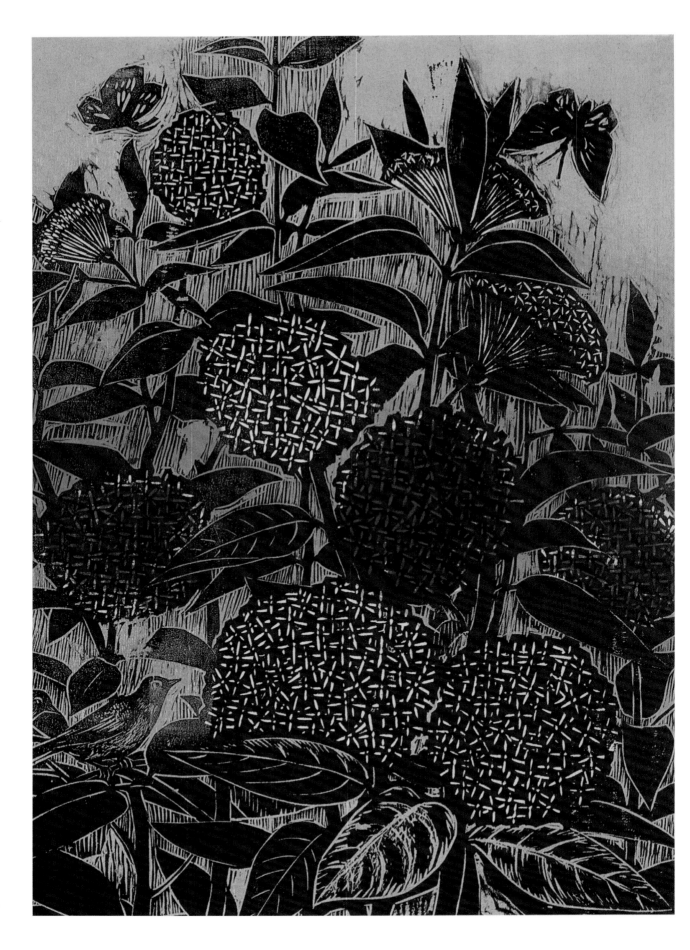

3.

來臺後的教職和創作

陳其茂來臺後，先後居住過四個地方：1946年5月至1948年1月在基隆；1948年2月搬至花蓮；1949年至1963年住在嘉義大林十四年，就在此期間他與丁貞婉結為連理；1964年後遷居臺中至終老，住了將近四十年，臺中時期也是陳其茂創作力最旺盛的時期。

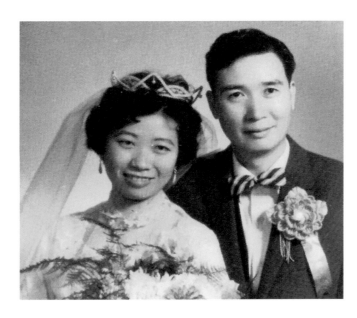

[本頁圖]
1959年，陳其茂與此後一生相互扶持的丁貞婉女士結為夫妻。

[左頁圖]
陳其茂，〈夏花〉（局部），1977，木紋木版畫，50×39cm。

基隆時期

　　1945年8月抗戰勝利，臺灣光
復，次年5月陳其茂應基隆市長
石延漢之邀來臺，籌辦《基隆市
報》。因與詩人汪玉岑同住一幢日
式宿舍，而汪喜愛木刻，兩人常在
一起談論詩與畫。陳其茂曾出示自
己的十餘幅木刻請其指教，汪玉岑
說：「⋯⋯大體上還不錯。但是我
與你相處了些日子，認識了你的性
格，你該走的路子應該是非寫實，
而側重詩的意味，可以半抽象或部
分誇張。⋯⋯」

　　汪玉岑曾把收藏的英國詩人
威廉・布萊克（William Blake）的木
刻與詩的書，供陳其茂研究，並
針對陳其茂木刻創作的風格期許
說：「布萊克的木刻，重視意境，
對於構圖卻不在意。你應該走這路
子，表現詩與美，你會成功的。」陳
其茂深受這一席話影響，從此木刻
創作的風格，放棄李樺、古元的寫

[上圖]
陳其茂，〈藍天白雲〉，1951，木口木版畫，
11.2×12.7cm，國立臺灣美術館典藏。
[下圖]
陳其茂，〈陋巷〉，1959，木口木版畫，
16.5×13.4cm。

實路線，而側重詩意之發展，這是他木刻創作的轉捩點。

陳其茂曾協助汪玉岑出版詩集，據陳其茂夫人丁貞婉教授描述：「作者詩人汪玉岑與陳其茂是早年舊識，陳其茂深受汪的詩作所感動，為其四處奔走，於1946年印行了光復後臺灣的第一本詩集《卞和》，小小一冊珍藏了多少青春歲月的理想和友情……」。《卞和：新詩集》書頁印有「裝幀：白鷗兄」，白鷗便是陳其茂筆名。

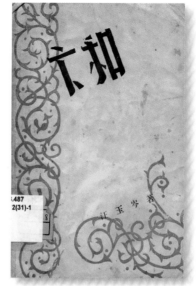

［左圖］ 汪玉岑《卞合：新詩集》封面書影。
［右圖］ 陳其茂以筆名「白鷗」為好友編印的詩集。

【關鍵詞】威廉・布萊克

威廉・布萊克（William Blake）是英國詩人、畫家，浪漫主義文學代表人物之一。

布萊克出生於倫敦一個貧寒的襪商家庭，未受過正規教育，十四歲時開始當雕版學徒，後於1779年入皇家藝術研究院（Royal Academy）學習美術，1782年結婚。不久以後，布萊克印刷了自己的第一本詩集《詩的素描》（Poetical Sketches）。1784年，布萊克開始與著名出版商約瑟夫・詹森（Joseph Johnson）合作。在詹森的合作者中包括當時英國許多優秀人物，如約瑟夫・普萊斯利（Joseph Priestley）、瑪莉・沃斯通克拉夫特（Mary Wollstonecraft）和托馬斯・佩恩（Thomas Paine）等。

布萊克同瑪莉・沃斯通克拉夫特很快成為了好友，並應邀為其作品創作插圖。1788年後，他陸續出版了四本詩集。

1825年開始，布萊克陷入疾病的折磨。之後，他決意要在死去之前完成為但丁《神曲》的插圖工作，但是直到死去，他也未能完成這一浩大的工程。

威廉・布萊克，〈太初〉，1794，版畫，23.3×16.8cm，倫敦大英博物館典藏。

陳其茂第一次用新風格的試作，即是為汪玉岑詩集《紅玫瑰》所作的兩幅木刻插圖。從那剛強有力的光與影，改為圖面線條的美之創作，產生一種平面裝飾的趣味，是抒情的、詩的，也是畫家第一次大膽的嘗試。

因《基隆市報》籌備不成，陳其茂暫時編纂《基隆年鑑》，後到基隆女中任教，晚上在臺北《臺灣日報》兼任編輯，並擔任《自強報》特約記者，也參與救國團的話劇《只不過是春天》演出，與陳梅英分飾男女主角，並請王淮導演。

陳其茂仍無法忘懷對戲劇的愛好，基隆女中校慶時，他曾經排演過歌劇《農村曲》，頗獲好評。

花蓮時期

1947年10月，臺灣省立花蓮師範學校（今國立東華大學美崙校區）創校。1948年2月，陳其茂離開北臺灣到了東臺灣，應聘至花蓮師範任教。鎮日沉浸於東臺灣山川美景，以及原住民的淳樸人情，透過花東景致的洗滌與感召，讓陳其茂把那擱置在箱底已生鏽的雕刻刀，又重新磨亮了，以刀筆技藝刻劃出一幅幅山地鄉村風土素描。這時期以黑白為主的小幅木刻，最能扣人心弦，其第一幅作品〈汲水女〉（又名〈山地泉〉、〈山地之朝〉）(P.55右下圖)，便是刻劃兩位原住民少女在取泉水的故事。

花蓮師範創校初期，應山地行政處之託，招收一班各地原住民的學生，並培育原住民小學教師，因為這個緣故，陳其茂有機會去訪問卑南、阿美族學生，住在原住民頭目家裡，寫作作畫。

在汪玉岑的鼓勵下，此時陳其茂創作的作品

陳其茂擔任臺灣省立花蓮師範學校勞作美術教員之服務證明書。

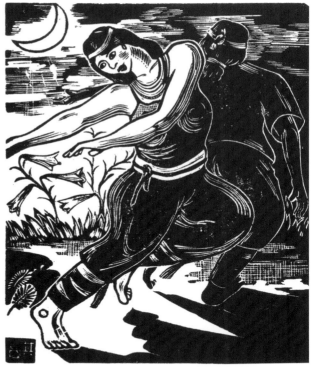

大都投稿至香港《良友》畫報,該畫報的編者對其十分欣賞,以專頁介紹,要他持續供稿,讓陳其茂信心十足地繼續創作。

嘉義時期

1949年,陳其茂離開花蓮到嘉義,在大林中學任教,住在鹿角溝畔的日式宿舍。1959年結婚前,再把合住在那一間偌大宿舍的同事請走,利用鏡片或自己繪製的壁紙,硬是把老舊的宿舍改頭換面成同事誇稱為「凡爾賽宮」的新居所,過著與世無爭的鄉居生活,在那段貧困的年代堪稱世外桃源。鄉間晨曦朝暉、落霞晚照、潭水多彩的微波,催化出陳其茂詩與美的創作。

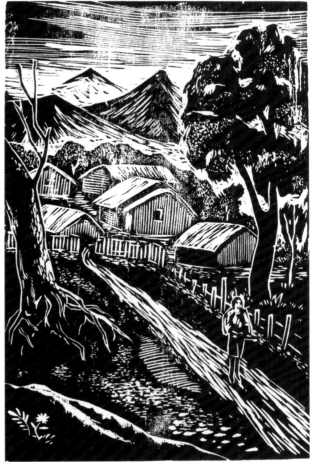

此時《寶島文藝》在臺北發行，其編法新穎，他把作品郵寄投稿，深獲《寶島文藝》主編潘壘喜愛，並得以結識詩人鄧禹平。1951年鄧禹平詩集《藍色小夜曲》出版，書中插圖便是陳其茂的木刻版畫；於此同時，他認識了詩人紀弦、覃子豪、方思、李莎，小說家張漱涵、楊念慈，木刻家方向、陳洪甄等人。1952年他以一幅木刻小品〈春〉，榮獲「自由中國美展」版畫類金牌獎。此作描刻一位穿著花布衫、紮著雙辮、赤著腳的小女孩坐在矮凳上，正低頭整理花朵，從遠方枯樹長出新

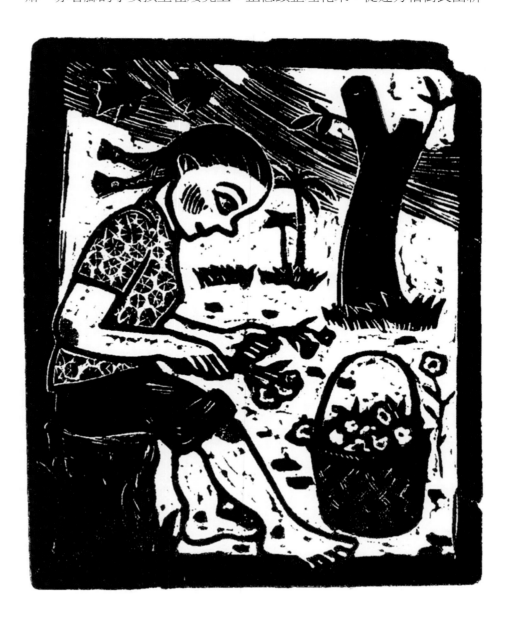

陳其茂，〈春〉，1952，
木口木版畫，7.5×6cm，
國立臺灣美術館典藏。

1958年，陳其茂（左1）與作家郭良蕙（中）、古之紅（左2）等人於大林合影。

葉的刻劃中，可以感覺到春天的來臨，此作為陳其茂極為珍愛之作品。

　　1953年，《文藝列車》月刊於嘉義市創刊，陳其茂與古之紅、郭良蕙等人擔任主編，該刊封面由陳其茂負責規劃，這是他開始嘗試現代書刊封面設計的早期作品。而當年主編虹橋文藝叢書的詩人方思，決定第三冊為陳其茂抒情木刻集《青春之歌》，收錄十七幅精心傑作，由紀弦、方思、李莎、楊念慈配詩，由虹橋書店出版，這是陳其茂的第一本抒情木刻詩集。同年11月，陳其茂受救國團中國青年寫作協會之邀，與方向在臺北市中山北路一段救國團鄒容堂舉辦「木刻藝術展」，此為政府遷臺後最早的木刻展，展出戰鬥木刻、抒情木刻及風土木刻，取材新穎，線條強勁有力。現場並配合展出木刻工具、材料及拓印方法。1956年，又出版山地木刻集《原野之春》，收羅臺灣山地風土味木刻十二幅，書中並有楊念慈配詩，精彩絕倫。而法籍神父雷文炳（雷煥章，文炳為筆名，法文名 Jean Almire Robert Lefeuvre）主持的光啟出版社（1957年創辦於臺中，紀念明朝的徐光啟），對於臺灣藝術活動也頗為關切，1958年為陳其茂出版

《文藝列車》第1期第1卷封面。

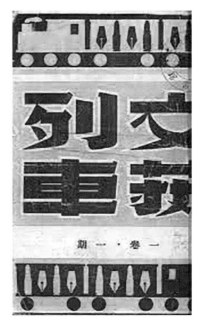

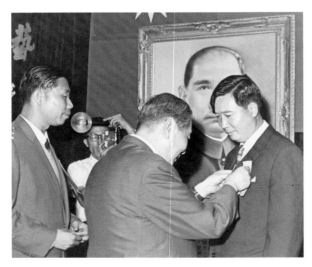

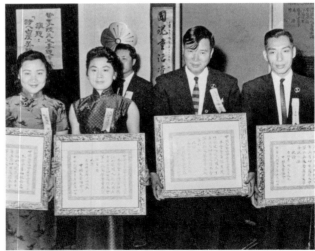

風土木刻集《天鵝湖月色》，精選二十幅作品，介紹了不少臺灣風光；
1961年，陳其茂獲得中國文藝協會第2屆「文藝獎章」木刻獎。

　　在嘉義期間，除教書畫畫的主業外，陳其茂也客串參與戲劇活
動，樂此不疲，如為嘉義天主堂青年會聖誕節排演英國大文學家狄更
斯（Charles Dickens）的《錢老闆的聖誕節》（A Christmas Carol），為大林
糖廠排演金超白的《把生命獻給祖國》、郭嗣汾的《大巴山之戀》，為
大林中學十五周年校慶晚會排演叢靜文的《絳帳千秋》及保防劇《翡

翠耳環》等，也為曾文農
校（今國立曾文高級農工職
業學校）排演《悟》等劇。

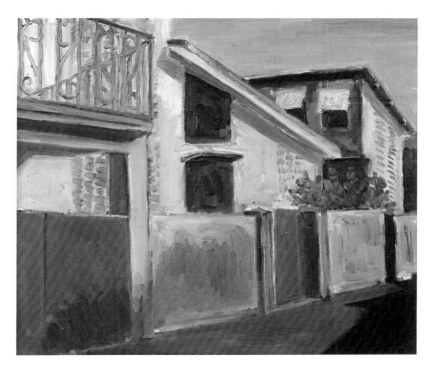

臺中時期

在大林居住十四年後，
陳其茂於1964年遷居臺中，
任教於衛道中學，先在合作
新村短暫居住，後來在北屯
區買地請東海大學教建築的
朋友蕭梅設計，自建房屋，
造型摩登，在住屋多為火
柴盒式販厝（建商建造的成
屋）的年代，常被誤以為是
座教堂。斜屋頂半樓，陽
臺、車庫、畫室、書房，一
應俱全，在此舒適環境下，
很能安心創作。1966年便由
明光堂印書局出版《陳其茂
畫集第一冊》；1970年，夫
人丁貞婉出國研究，自倫敦
寄回的各種藝文消息，使陳
其茂能掌握最新的世界藝術
訊息。

此時陳其茂的木刻畫也
從小塊版細刻，改為較大塊
版粗刻。1972年臺北市春秋

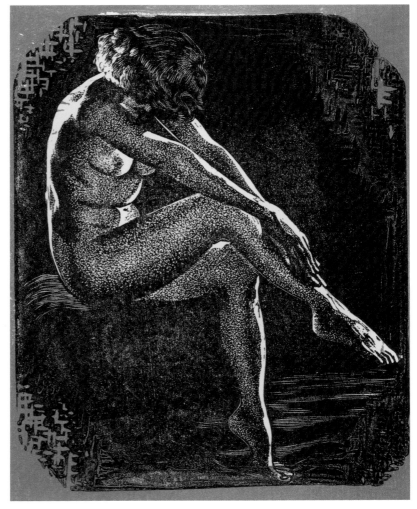

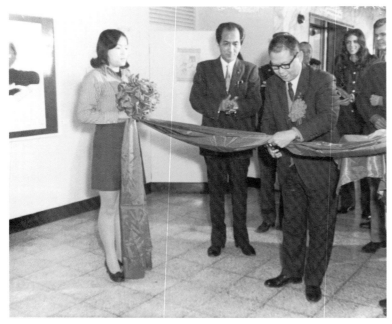

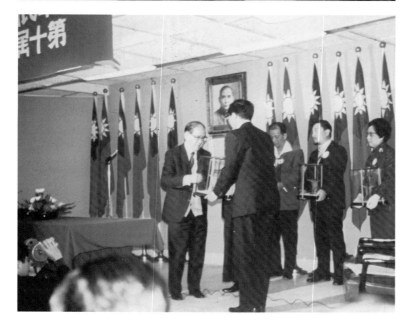

藝廊的版畫邀請展,展出的作品中有六幅3尺、6尺的套色版,採用多塊版,多次拓印的,也有用3尺平方木板,粗刻套印,共計四十餘幅作品,效果頗佳,同年,臺中市美國新聞處也舉辦陳其茂「現代畫展」。

1973年,他以一幅版畫參加於法國巴黎舉行的「中華民國現代藝術展」,並以三幅木刻版畫參加義大利米蘭的「義大利亞洲當代版畫展」,〈廟會〉(又名〈舞龍〉,P.24)一作被選做該畫展海報,同年並獲得中華民國畫學會第10屆「金爵獎」。1974年,版畫作品參加荷蘭「海牙市立教育博物館藝術展」、日本東京「中日美術交流展」、美國紐約「中華繪畫展」,並榮獲警備總部第3屆雕塑「銀環獎」。

[上圖]
1972年,陳其茂個展「現代畫展」於臺中市美國新聞處,時任臺中市長林澄秋蒞臨剪綵,左二為藝術家林之助。

[中圖]
陳其茂於展覽現場與觀眾討論作品。

[下圖]
1973年,陳其茂榮獲中華民國畫學會第10屆「金爵獎」,由時任臺大校長、中研院院長錢思亮頒發獎牌。

1975年是天主教聖年，于斌樞機主教率團到梵蒂岡（Vatican City）朝聖，陳其茂隨行出國一個月，走訪歐陸六國，得以一睹大教堂及博物館的名畫真品，眼界大開，作畫為文更勤。同年，版畫作品參加「烏拉圭國際雙年展」、韓國漢城（今首爾）「中國現代畫展」，以及日本東京「亞細亞現代美展」。

　　1976年，臺中市美國新聞處邀請陳其茂舉辦「木刻小品展」，他的版畫作品並參加韓國漢城「中華民國繪畫展」、美國紐約等地之「中國現代版畫展」、日本東京「亞細亞現代美展」及「中日聯盟選拔展」，同年光啟出版社出版《陳其茂畫集第一冊》。1977年，應畫家楊興生主持的龍門畫廊邀請，展出版畫新作三十七幅，並安排上電視講述木刻版畫製作過程；同年，版畫作品參加美國維吉尼亞等地之「中華現代繪畫展」、紐約州賓漢敦之「紐約全美第4屆年展」、日本東京「亞細亞現代美展」及臺北市「中韓現代版畫展」。1978年又獲中華民國版畫學會頒發第2屆「金璽獎」。

陳其茂獲「金爵獎」，夫人丁貞婉與有榮焉。

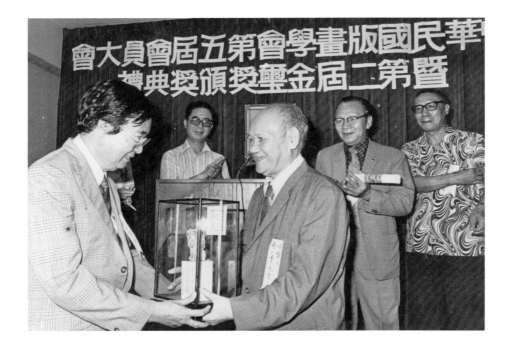

1978年，陳其茂（左1）獲中華民國版畫學會第2屆「金璽獎」，由中華文化復興運動推行委員會副秘書長胡一貫授獎。

1979年，陳其茂應邀至英國威爾斯卡迪夫（Cardiff）雪爾曼藝教中心（Sherman Theatre）舉辦版畫個展，五十幾幅套色木刻受到讚譽，增加了他木刻創作的動力與信心；同年他的版畫作品參加美國夏威夷「中華現代美展」，而《陳其茂畫集第二冊》也由學人出版社出版。回國一年多後，陳其茂完成了較大版面的套色木刻，並應國立歷史博物館之邀，於1980年12月在國家畫廊舉辦「歐遊小集展」，次年作品參加美國紐約等地的「中國版畫家展」。

1982年，詩人葉維廉自美返臺，極思與陳其茂合作出書，再溫昔日以詩配木刻或以木刻配詩的雅事，極力推薦《聯合報》副刊請其插畫。聯合報副刊主編瘂弦原就重視木刻在臺灣藝壇的推展，也極欣賞陳其茂的木刻創作，

刊登了多幅副刊插圖。同年臺北尚雅畫廊邀請他舉辦「飛鳥系列展」，版畫作品也參加日本東京「中日現代美展」。1983年，其作品參加臺北市立美術館舉辦之國際版畫展。1984年應東海大學美術系創系主任蔣勳之邀，教授木刻版畫課程。1985年與楚戈、席慕蓉三人巡迴聯展，並應基隆市立文化中心配合文建會（今文化部）第2屆國際版畫雙年展「國際版畫週」活動，舉辦「陳其茂版畫展」。1987年創作「貓與花的日子」作品多幅，油畫作品也不少。1988年6月26日臺灣省立美術館（今國立臺灣美術館）開館營運，為配合推廣服務工作，設置美術教室並開

附錄 5

聯副插畫五十年

204

插畫家名錄

民國四十年九月十六日「聯合副刊」創版的第一張插圖，是胡平的華北民謠〈民謠選畫〉，迄今五十年，較常在「聯合副刊」出現配圖插畫的作者（含非職業畫家）依發表年代序列表於下：

胡平、廖未林、李敬洪、李費蒙(牛哥)、顏疋、洪甑、張英超、劉獅、夏祖明、夢木、白波、鍾理和、唐圜(梅心)、沈甄、楊熾夷、高山嵐、趙澤修、陳海虹(海虹)、李靈伽、吳道文、糞叟、王樂福、菩菩、施拓、凌明聲、謝義鎮、沈臨彬、劉廣福(劉作泥)、郭啟邦、圜任、陳志成、張國雄、

馮鍾睿、星星、席德進、史東、張宏正、呂游銘、邱顯賢、江沙、龍思良、柯錫鈺、葉凡、胡永、雨墨、蔡志忠、霍鵬程、夏日、謝義鶴、張蔚炎、徐秀美、王存武、劉岳鈞、任遂正、方正、小鹿、尤增輝、魯智生、簡再興、李男、藍薩珊、王澤、黃奕雄、林惺嶽、闞秀格、荒義、陳朝寶、陳原成、林貴榮、羅智成、莊因、陳佳仁、鐘有輝、陳冠年、何懷碩、李奇茂、奚淞、漢寶德、張朝凱、張同、張慶華、羅青、江納、趙曼、潘志輝、陳其茂、易純、陳清治、劉國松、張柏舟、洪義男、尤

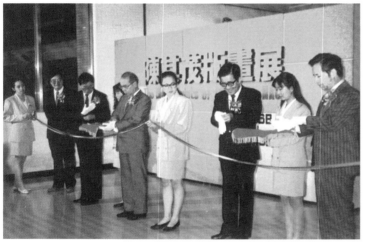

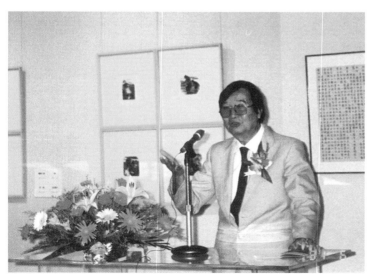

設版畫班，隔年聘請陳其茂擔任教席。1989年，臺中市現代畫廊邀請舉辦陳其茂版畫展，出版《陳其茂畫集第三冊》，同年作品並赴美國夏威夷參展。

1990年，臺灣省立美術館邀請陳其茂舉辦「陳其茂版畫展」盛大個展並出版專輯。1991年，陳其茂捐贈早期的木口版畫七十幅予臺灣省立美術館，這批木刻版畫創作於1950年代，版面不大，但刻工精緻，大部分是臺灣農村景物的描繪，村間生活，牧童與牛等，其中〈春〉（P.34）、〈春牛圖〉（P.51）是得獎的作品。該館並於同年6月舉行「陳其茂捐贈作品展」，在藝術界引起莫大的回響。於此同時，陳其茂應省立美術館姐妹館哥斯大黎加共和國國家美術館之邀，赴該館展出木刻版畫，獲該館頒授「傑出藝術家獎」，該國國寶阿米蓋提（Francisco Amighetti）更讚譽其木刻作品「運刀如有神」。哥斯大黎加展出之後，並巡迴至瓜地馬拉、宏都拉斯、薩爾瓦多、巴拿馬等國接續展出至1992年8月，極獲好評，為我國文化外交樹立典範。

1993年，陳其茂舉家搬離臺

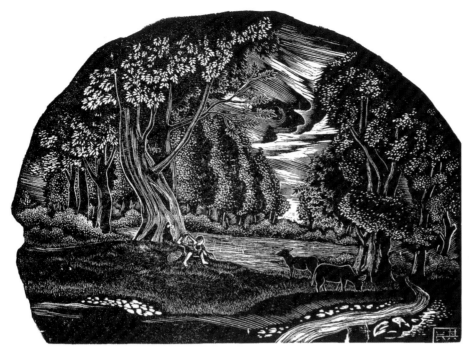

陳其茂，〈牧之一〉，1954，
木口木版畫，15×20.2cm，
國立臺灣美術館典藏。

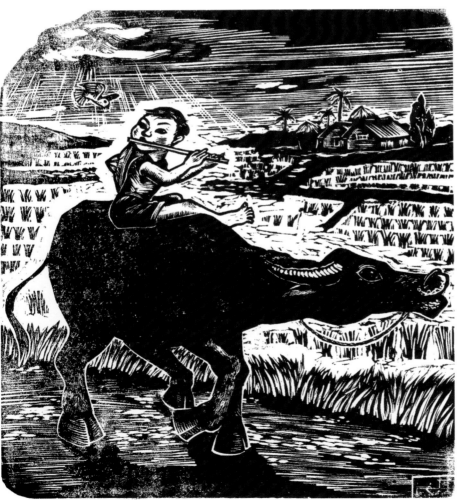

陳其茂，〈牧歌〉，1956，
木口木版畫，14.1×12.8cm，
國立臺灣美術館典藏。

[左頁上圖]
1990年，「陳其茂版畫展」
於臺灣省立美術館開幕，陳其
茂（左2）與夫人和蒞臨觀展
的藝術家劉其偉（右2）、陳
明善（左1）合影。

[左頁中圖]
陳其茂（左2）對首次於省立
美術館舉行的個展相當重視，
特邀中興大學校長陳清義、東
海大學校長梅可望、逢甲大學
校長楊瑞中及靜宜大學校長徐
熙光擔任開幕剪綵嘉賓。

[左頁下圖]
1991年，「陳其茂捐贈作品
展」於臺灣省立美術館舉行，
陳其茂親自出席並於開幕式上
演講。

1988年，陳其茂（左1）與德國烏姆市文化中心主任漢寧（中）合影。

[左下圖]
1994年，個展「詩之鐫刻——陳其茂版畫展」於新竹市立文化中心舉行，陳其茂（左2）與夫人丁貞婉（右2）、友人攝於展覽現場。

[右下圖]
1994年，陳其茂（左3）受邀擔任新竹市立文化中心「親子創意版畫製作」工作坊講師，指導小朋友體驗木刻版畫創作，推廣版畫藝術。

中北屯，住進南屯的海德堡花園別墅。此時期與德國烏倫市（Ulm）文化中心主任漢寧夫婦常相來往，烏倫是德國木刻發展最早的地區，陳其茂每去歐洲，漢寧都會陪他至該地主教堂和美術館看木刻，並赴慕尼黑、斯圖加特參觀博物館，有一年還遠征義大利米蘭到聖瑪利亞感恩教堂觀賞達文西所繪的巨作〈最後的晚餐〉。1994年，他接受臺灣省立美術館委託，進行「四十年來臺灣地區美術發展研究」系列之版畫研究，是一部四十年來臺灣地區版畫發展的研究報告，並舉辦研究展覽及出版專輯；同年應新竹市立文化中心邀請，配合端午節，舉辦「詩之鐫刻——陳其茂版畫展」。1995年臺中市立文化中心為陳其茂舉辦「陳其茂七十展」並出版專輯。臺北雅逸藝術中心朱恬恬熱心兩岸藝術之交流，1998年邀請陳其茂、劉洋哲、楊炯杕與大陸楊春華，美國陳逸飛舉辦「當代華人版畫藝術探索展」。

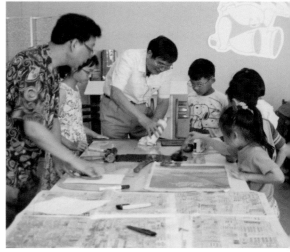

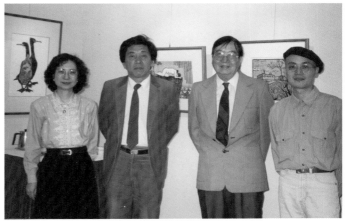

自政府開放探親，兩岸開始往來，此期間陳其茂去過大陸十一次，走遍大江南北，西南大理及西雙版納，並著手創作「還鄉記」系列作品，由於題材多，工作至為艱鉅。其後1997年1月及12月的中東之旅，走訪十三個國家，1999年4月中亞絲路、天山山脈之旅，也陸續創作了一系列版畫及油畫作品，同年臺中市立文化中心邀請他舉辦「走過天山‧阿拉伯展」並出版專輯。

2000年1月非洲之行，走訪十餘國，同年陳其茂個展於臺北市雅逸藝術中心並舉行座談會。2001年5月陳其茂與夫人參加阿拉斯加內灣航道豪華遊輪及精萃山水洛磯山國家公園之旅。8月，陳其茂突然中風，在夫人細心照顧下，三個月後逐漸好轉。2002年參加臺北市雅逸藝術中心舉辦的「版畫‧巨擘——兩岸前輩木刻版畫家聯展」，同年參加「臺中藝術家俱樂部三十周年美展」，並寫〈為一群將跨越國際藝壇的尖兵而鼓舞〉一文作為專輯序文。2003年參加臺中市文化局「當代藝術家創作聯展」。2004年，「陳其茂畫展」於高雄中山大學圖書館展出。2005年6月25日辭世於臺中，享壽八十六歲。

陳其茂的足跡踏遍世界，攝於2000年赴墨西哥訪奇琴伊察的羽蛇神金字塔時，與同行的郎萬法教授合影。

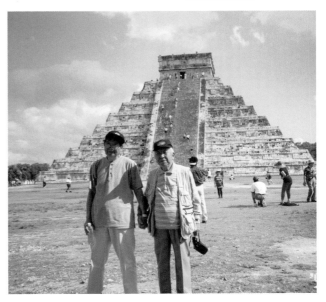

4.

創作風格的演變和表現

一位畫家的風格形成與演變，與其個性血統、家世生活、教育環境、時代潮流等因素息息相關，陳其茂在中國成長、接受教育，後來臺定居，對兩地的文化藝術及社會環境多有所瞭解，對其風格形成扮演極重要角色。

在畫壇，陳其茂的版畫具有獨特的地位，風格渾厚穩健，題材自然親切。在眾多的繪畫素材與型態中，為何選擇了版畫？陳其茂回憶說：「在學校我學的是西畫，剛畢業時，也只畫油畫。在抗戰期間我開始嘗試作小幅的木刻版畫，因為常常創作，作品很多，慢慢地有了心得，也有了興趣。所以，這幾年來，除了油畫，大部分時間都用於版畫創作，尤其是木刻版畫。當年在廈門美專並沒有版畫課程，有關版畫的製作全是我自己摸索學習而得，因此，我也特別的珍惜。」

五十多年來，陳其茂醉心於版畫，透過木版、銅版、鉛版、膠版和紙版表達了對美的高度敏感，流露了對自然和人生的關懷。

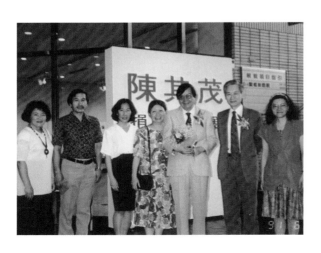

[本頁圖]
1991年，臺灣省立美術館舉行「陳其茂捐贈作品展」，陳其茂與夫人（右3、4）開幕時與貴賓合影。

[左頁圖]
陳其茂，〈愛鴿的人〉（局部），1985，木紋木版畫，52×39cm。

鄉土的禮讚（約1950至1960年代）

　　木刻版畫的製作取材於木口版或木紋版，木口版是取用木材的橫斷面，木紋版則取用木材的縱斷面，木口版版面小，適合精細刻法，臺灣版畫家極少使用。但陳其茂專長英國比韋克以來精緻細膩的木口版畫，特別選用木口版的精巧細緻，畫幅雖小，但刻法細膩，表現深入，刀鋒紋路明快又具深度，同時又採用臺灣民情風俗為題材，當時常在報章雜誌以插圖方式配合發表，甚獲讀者喜愛。

　　1949年底，在「反共抗俄」的文藝政策底下，木刻版畫的題材，逐漸轉為歌頌軍民一家、歌頌領袖的政戰題材。從陳其茂的創作觀察，也開始出現〈父與子〉、〈夜行軍〉（P.22右下圖）、〈勞軍〉、〈騎兵隊〉（P.8）等，

陳其茂，〈父與子〉，
約1950-1953，木口木版畫，
10.5×15.3cm。

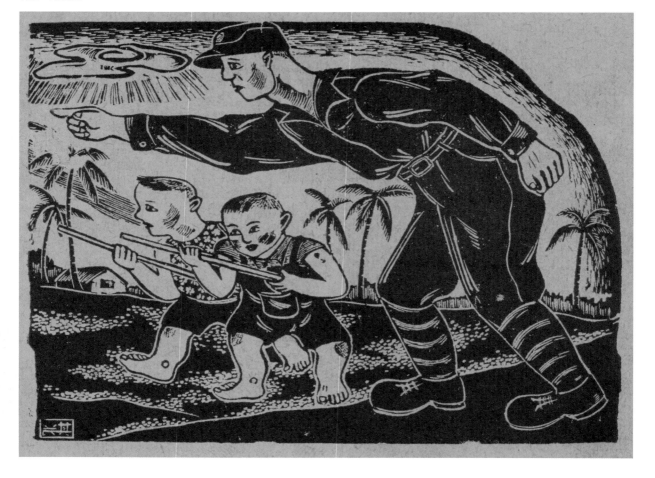

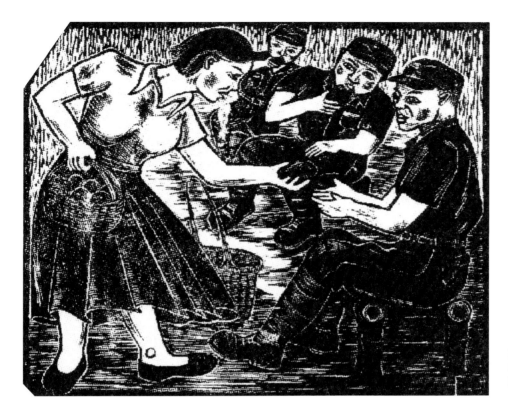

這類激發民心的「戰鬥文藝」版畫。

〈父與子〉，是一幅根據詩人紀弦所作的詩而創作的作品，此作刻劃生存在這一代人的特殊意義，為了保障世紀的延續和生存的自由，上一輩固然要戰鬥，下一輩仍然要戰鬥。陳其茂的刀鋒，在此一時代的特殊使命下，刻劃出敵人的黑暗，顯示出整個人類的希望，和未來的光明。

〈夜行軍〉，1950年，兩棵高聳的樹下，一排軍人在夜暮中行軍前進，他們的身影倒映水中。此幅背景運用排刀手法，黑白對比，線條蒼勁而優美，刀法生動有力。

〈勞軍〉，1950年，1950年代是臺灣經濟剛起步階段，在農忙時期往往人手不足，有賴國軍協助插秧、收割。此幅刻劃一位女孩正在分送食物給三位戰士，感謝他們的辛勞場景。

〈騎兵隊〉，1951年，林木參天的小道，一隊騎兵列隊前進。整個天空以排刀刻劃，線條遒勁細緻，層次分明。

1953年出版的《青春之歌》
封面書影。

自1950年至1966年的這段期間，陳其茂以木口版製作了三個系列作品：抒情「青春之歌」系列、山地「原野之春」系列、風土「天鵝湖月色」系列，加上為詩文及小說製作插圖，共達兩百多件作品。這些木刻作品，大約是2寸至5寸大的版面，細膩而精緻的畫面，黑白的線條，具有純靜、深遠、童真、豪氣等古典內涵，而表現出現代化的趣味。

抒情「青春之歌」系列，是歌頌春天與活力的，整個畫面看來，都充溢著一股青春氣息，而每幅木刻都有詩人為之寫詩或歌，令人愉悦而玩味無窮。畫中人物多是女人與孩子，其次大多是描寫動物的，靜物與風景較少。畫面美，光線柔和，刀筆細膩，人物的個性和景物的特性都表現得非常深刻，在全部的作品裡，極其自然的蘊蓄著一種敦厚、懇摯、憨氣可掬的感情意味。

魏子雲在〈陳其茂的版畫藝術〉一文中對「青春之歌」系列有如此描述：「木刻家陳其茂的藝術風格，在『青春之歌』的時代，是鄉土寫實；特別是臺灣的風物人情，在陳其茂的刀筆之下，發揮了臺灣鄉土的醇樸氣息。他那粗獷的線條，蘊藏著的嫵媚意味，每令人去高吟低迴。這也許就是楊念慈能為之譜出那一首首『青春之歌』的詩篇的主因吧。」

〈曉〉，1950年，此作具廣大視界的遠眺取景，空白處似中國畫山水中雲氣之暈染技法，似有山水畫之韻味。群山富於變化，有孤峰獨立，亦有數峰成組，彼此呼應，透過山中的雲氣貫穿其間，左方一隻停在平臺上的鹿，頭轉向左方，情態閒適，為此作增添了濃濃的氣氛。此作為陳其茂最早期的版畫之一，已透出陳其茂的性情與才氣。

〈春牛圖〉，1950年，一頭粗壯的臺灣耕牛，背上趴臥著一個熟睡的牧童，他左手牽繩，右手拿著趕牛的樹枝，背上掛著斗笠，背景用藍天、遠樹、白雲、飛鳥來點綴，這是個多麼使人嚮往的夢……溫和，安詳，澹泊。

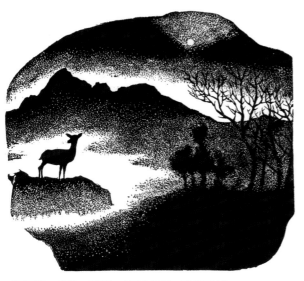

陳其茂，〈曉〉，1950，木口木版畫，13.8×14.8cm，
國立臺灣美術館典藏。

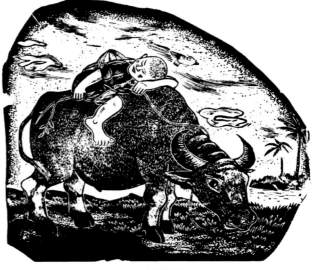

陳其茂，〈春牛圖〉，1950，木刻版畫，24.3×22.3cm，
國立臺灣美術館典藏。

陳其茂，〈暮〉，1951，木口木版畫，10.1×13.7cm。

〈暮〉（P.51下圖），1951年，是寶島農村豐收的一幅特寫畫面，天上的浮雲、倦鳥，地上的歸農、流水，恰好織成一首無言的牧歌！

〈夏午〉（P.13），1951年，陽光從茂密的樹葉間隙瀉下，連貓也沉入懶散的瞌睡。

〈撈蝦的女郎〉，1952年，刻劃一位頭戴斗笠，手持撈具，身攜竹簍

陳其茂，〈撈蝦的女郎〉，
1952，木口木版畫，
15.1×11.1cm。

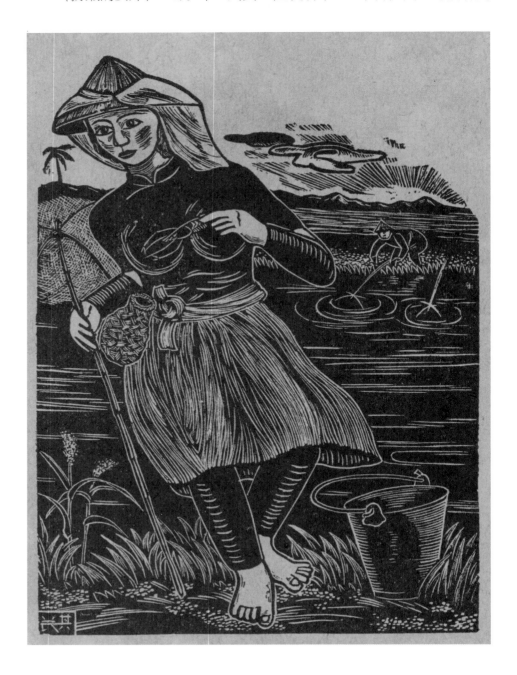

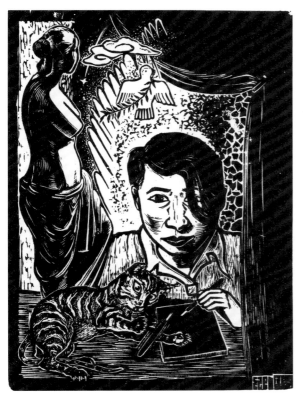

[左圖]
陳其茂，〈自刻像〉，
1953，木口木版畫，
14×10.2cm。

[右圖]
陳其茂，
〈青春之歌之四〉
（又名〈夢〉），
1953，木口木版畫，
15.7×12.8cm。

的女郎，其身軀占了整個畫面。背景有一人正用網子在捕魚，生動刻劃出漁民的生活。

〈自刻像〉（又名〈陳其茂・貓與維納斯〉），1953年，畫家對自身的反省往往可以輕易由「自畫像」找到答案，而一幅畫家忠實紀錄自己創作過程的自畫像，也反映了藝術家的真實生活。此件為他早期的一張肖像作品，畫面中主角正進行選材工作，窗帷開啟了一幅浮世繪圖像；和平鴿口銜柳葉盤旋在上方，其上有雲，還有一些象徵的標誌；另一旁則安置了女神維納斯石膏立像；而前景貓咪舞弄著雕刻刀，頓時整個嚴肅的背景被貓咪的題材給活潑化了起來。這就是畫家的世界，木版與刻刀，一隻貓，一位女神，雲，與莫測的空間，神祕。整幅作品具有多重的寓意和現實的關聯。

〈青春之歌之四〉，1953年，橢圓鏡前一女性半身像，正在將一朵花兒插戴其秀髮上，整幅畫面被東方的、彎曲抽象式的雲朵線條纏繞，是以韻律原則來作為構圖元素的例子，在波浪帶狀的形式中強烈地突顯出來。

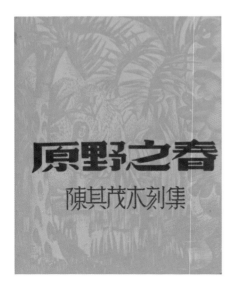

1956年，木刻集《原野之春》出版，收錄陳其茂於花蓮任教時期所創作的作品。

山地「原野之春」木刻系列，緣於陳其茂應聘至花蓮師範任教期間，對當地風物民情著迷陶醉，課餘和原住民有過深厚的接觸，於是把實地觀察體驗的心得，透過木刻刀表現在畫面上。無論是人物或風景皆生動逼真，特別是刻劃阿美族的生活作品，濃烈的山地情調，鮮麗動人，兼有散文的風格和詩的神韻。這些充滿原野青春氣息的木刻作品，完全是真情的流露，誠如他自己所說：「我為寶島的青春而歌，我為寶島的蓬勃朝氣而讚美」。

楊念慈為《原野之春》寫的代序中說：「……他（陳其茂）的作品之取材，多偏重於表現山野風光和鄉土情調，而構成柔美和諧的畫面，且饒有詩意，一幅木刻是一曲音韻優美的山歌。他的刀法溫柔而極富生機，細膩而不紊亂，讀他的木刻畫有聽小提琴獨奏的味道。」

〈母女〉，1955年，以原住民特有的竹籃揹負小孩的母

陳其茂，〈織女〉，1955，木口木版畫，9×11cm。

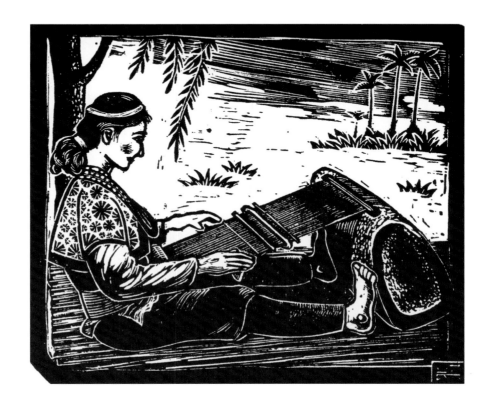

親，堅強的表情，健壯的四肢，奮力上坡的模樣，流露出人間最可貴的母子親情，也深刻地反映了為生活奮鬥的毅力。

〈織女〉，1955年，在原住民的社會結構裡，男女分工合作，各有所司，男性從事狩獵、墾荒工作，女性則在家負責織布、炊事及採收。圖中原住民婦女正以手工操作的方式，專注凝神地穿梭著各種色線，織出保有原住民傳統花紋及式樣的布料。畫中原住民婦女雙腳伸直坐在地上，她的整個身軀則占據了整個畫面，而樹幹朝左的走向更增添了畫面的動感，是一幅運用對比重覆循環的作品。

〈汲水女〉，1955年，刻劃兩個原住民少女，在春天的早晨，持瓦罐汲引甘冽的山泉。她們微笑赤足，樹枝上，一隻玲瓏的小鳥唱著歌，彷彿聽見泉水串珠滴玉聲音，那鼓著舌簧的鳥，也許在讚美這詩的鏡頭吧？

〈春思〉，1955年，寫少女思春的臉部表情，活現畫面，再襯以雙燕，尤其充分增加「春」的特色。

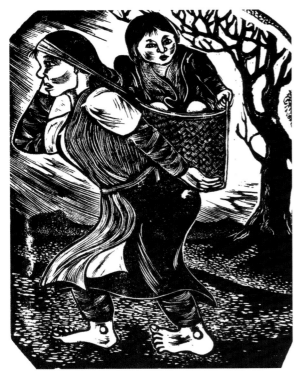

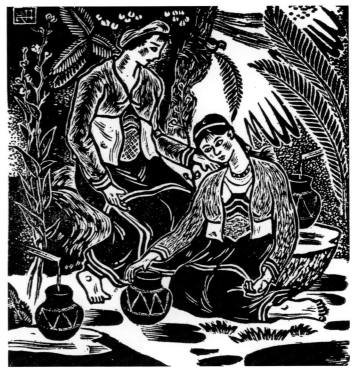

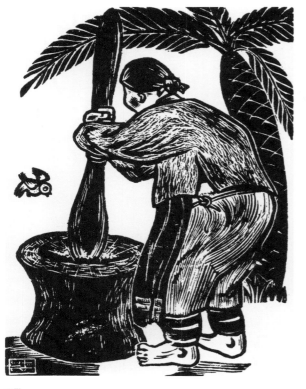

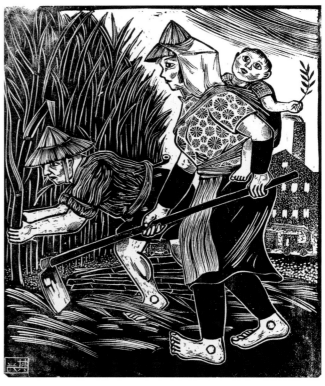

[左圖]
陳其茂，〈舂米〉，1956，木口木版畫，10×7cm。

[右圖]
陳其茂，〈蔗園之二〉，1952，木口木版畫，
15.2×12.7cm，國立臺灣美術館典藏。

1958年出版之《天鵝湖月色》封面書影。

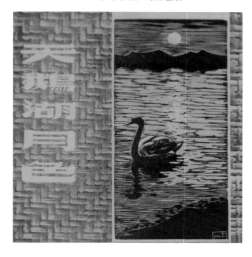

〈舂米〉，1956年，寫六十多年前的臺灣，老百姓利用石臼舂米。此作描繪一個老嫗彎著腰，在椰子樹下舂米，兩頭尖尖的木杵，在搗臼裡打出叮咚的節奏，引來一隻小鳥，展翅前來覓食，不忍離去。

〈觀月舞〉(P.33右上圖)，1956年，淡淡雲，彎彎月，兩位年輕少女，攜手跳舞，熱情洋溢，月光把美麗的人影畫在地上；而月下兩株野百合，也隨雲舞，對月歌。

〈嗜好〉，畫兩位原住民的面部特寫，一個含著煙斗，一個高持酒瓶；煙味香，酒味甜，煙和酒，是他們的生命。

風土「天鵝湖月色」系列，描述臺灣特有的風土民情，泰半取材於臺南、嘉義、臺東、高雄一帶，一

草一木，皆蘊含濃郁的鄉土氣息。此系列大致可以分為描寫田園生活、描寫人物、描寫動物、描寫風景等四類。

張秀亞為《天鵝湖月色》序中寫道：「他（陳其茂）的作品，更富於東方色彩，充滿了鄉土情調。他從不標奇立異，尋求特殊的題材，他只在平凡的日常生活中，鄉野田野裡攝取景物，貫注上他個人的想像與靈感，而以極超越的優美手法加以表現。澗邊幽草、籬間秋花、林間月色、牛背牧童，這些為我們習見而不察的景色與人物，在他的刀鋒下都閃發出一種新異的光輝，給我們崇高的啟示，這單純題材的內蘊，乃變得無限豐富了。」

〈天鵝湖〉，1950年，滿月銜山，一鵝獨游水面，以淺藍色套底，黑白相嵌，那月光、那水暈，表現得十分剔透空靈，那傲然的鵝影倒映在水裡，濃淡相宜。

〈牧之一〉（P.43上圖），1954年，此幅畫以陰刻法刻製而成，刻線細膩，刀法俐落，黑白對比強烈，畫面小巧但精緻，極富裝飾趣味，好似一篇優美的散文，表現出牧歌式的距離感。

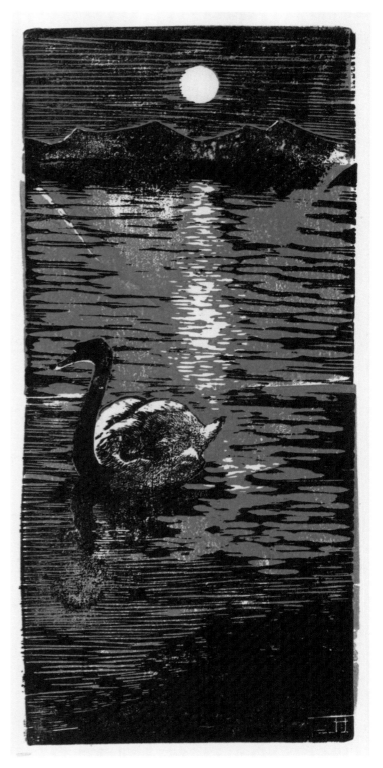

陳其茂，〈天鵝湖〉，1950，木口木版畫，20.5×9.8cm。

〈蔗園之二〉（P.56右上圖），1952年，樟腦、茶、糖是農業時代的「臺灣三寶」，也是早期臺灣國際市場上的「三大名產」。1901年，臺灣第一家新式糖廠創設後，帶動了產業的現代化。在臺灣的近代史上，糖業可以說是貫穿各個年代的產業，在政治、經濟、交通、文化、庶民生活等種種面向上，都有不可磨滅的貢獻。這幅畫描寫農夫、農婦背著小孩，在蔗園中工作。近景的蔗園用陰刻、背景用陽刻，而蔗園的砂土及背後的廠房則用細點陰刻。農婦衣服上的花紋，刻繪極為細緻，其背後的孩兒耍弄著枝葉，表情十分天真可愛。

〈山林之朝〉，1955年，描寫清晨日出，寧靜幽深的林間小徑，農夫牽著水牛，正準備到田裡耕作，畫中不同的刀法，在樹幹、枝葉間，說明

陳其茂，〈播種〉，1957，
木口木版畫，14.1×15.1cm。

著「變中求同、同中求異」的變化效果，使得畫面豐富燦爛。

　　〈牧歌〉（P.43下圖），1956年，牧童騎在牛背上吹短笛，點出了主題；
美妙的笛聲，引來了小鳥振翼翩舞，藍天和水田渾然一色，從雲的縫隙
裡透出幾絲陽光，正是雲淡風輕的好天氣，阡陌盡頭，椰子樹下，農舍
三兩靜靜並列；近處水牛占了整個畫面的一半，牛角、牛眼、牛尾、牛
蹄和牛毛，刻得都很傳神。全幅構圖勻稱，勁道十足。

　　〈播種〉，1957年，以逆光的手法，表現兩位正在水田中播種的婦
女。光復初期的農業社會，婦女除忙於家務外，還要協助田間的工作，
呈顯出臺灣農婦吃苦耐勞的一面。

[左頁圖]
陳其茂，〈山林之朝〉，
1955，木口木版畫，
19.3×10cm。

59

鄉土的禮讚除上述出現在三個系列集中的作品外，尚有注入更多臺灣本土的色彩之作，如：

　　〈山野村落〉（P.33下圖），1950年，房舍高低錯落在山前，統一的三角式斜頂所形成的聚落，是臺灣的景觀之一。一條蜿蜒的聯外小道從畫面外方延伸進入村內，沿途有樹木、恣意生長的野花，呈現一幅晴光浪漫的景象。

　　〈車水〉，1951年，以農村為寫生對象，早期臺灣農田缺乏灌溉水源，因此每每於秧苗插作時，農人踩水車引水入田，備極辛勞。

　　〈刮風了〉，1951年，描繪牧童正在田野中放牛，忽然一陣風來樹葉被吹得唰唰作響，連牧童的斗笠都被吹掉了，而牛隻卻依然聞風不動，此作刀法動勢十足，描寫深刻。

陳其茂，〈車水〉，1951，
木口木版畫，11.8×13cm，
國立臺灣美術館典藏。

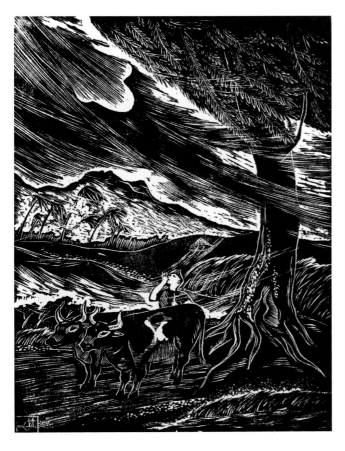

[左圖]
陳其茂，〈刮風了〉，1951，
木口木版畫，14.8×10.6cm，
國立臺灣美術館典藏。

[右圖]
陳其茂，〈失戀者〉，1953，
木口木版畫，16.7×10.9cm，
國立臺灣美術館典藏。

　　〈失戀者〉，1953年，畫面中主題為一男一女，直立的女人面向前方顯得若無其事，而呈水平置放的男性頭部正搔頭苦思，形成強烈對比。全幅以陰刻手法來表現，線條綿密俐落，而黑色成為主調。其中男女身軀大面積的白色，更形成視覺焦點。

　　〈趕集〉（P.18下圖），1954年，是一幅描繪令人懷念的傳統市集景象，廟前攤販雲集，堂皇華麗的廟宇和零亂簡陋的攤棚，呈顯鮮明對比。在熙來攘往的人群中，不但洋溢著熱鬧的氣氛，同時還散發出濃濃的鄉土氣息和人情味。

　　〈勞工〉（P.62），1954年，描繪一名工人手拿扳手，身著工作服，正賣力轉動齒輪。本幅作品表現勞工素樸與敬業的性格，呈顯藝術家對勞工寄以深切的情懷。

　　1953年《青春之歌》、1956年《原野之春》、1958年《天鵝

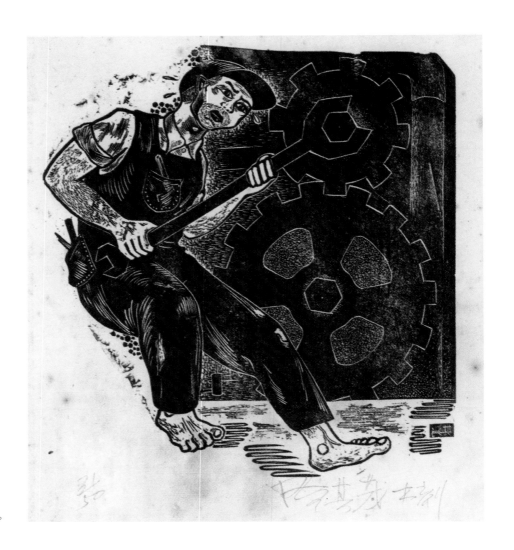

陳其茂，〈勞工〉，1954，
木口木版畫，16.1×15.2cm。

湖月色》先後出版，另自1959年至1966年止，陸續創作了〈陌
巷〉、〈犢〉、〈貓〉、〈百合〉、〈雨後〉、〈漁〉、〈山溪〉、〈牧之
二〉、〈大理花〉、〈波斯菊〉、〈綠蔭〉、〈海濤〉、〈水邊〉、〈孤
寂〉、〈鹿〉、〈晚歸〉、〈歌者〉、〈渡〉、〈漁之行〉等，均是木口木
版畫。

〈陌巷〉（P.30下圖），1959年，是一幅描繪老舊木屋巷道的作品。單點
透視構圖，將畫面景深拉長，延續三度空間的深度感。走向道路另一頭
的軍人，引領觀眾視點進入臺灣早年的時空當中。

〈貓〉（P.93左上圖），1960年，是貓的臉部特寫，貓耳高聳、貓眼圓
睜，再用快刀劃出貓鬚，貓相顯得十分神氣，作為背景的條塊和細點，

陳其茂，〈雨後〉，1960，
木口木版畫，14.5×14cm，
國立臺灣美術館典藏。

圓刀和刀鋒用得極好。

〈雨後〉，1960年，三個孩童或揹著、或戴著斗笠，佇立在雨後的
田野中，看著雨後陽光從雲堆露出臉來，表情純真自然，而孩童的赤
足，與泥地恰成黑白對比。

〈百合〉(P.64)，1960年，陳其茂將主題的構圖作疏密有致的排列，
從花朵與枝葉的處理上，可以看出他經過觀察寫生極為透澈的，自左側
深暗地帶到另一端光亮部分的一種色調轉換。花朵的姿態、矛狀似的葉
片所呈現的力學韻律，以及整個構圖上的層次分明，亦是美麗可觀。

〈晚歸〉，1963年，在靄然的天色中，父親與小孩背對著，分別坐
在牛車兩頭，踏上歸途，表現了日入而息的悠閒景致。

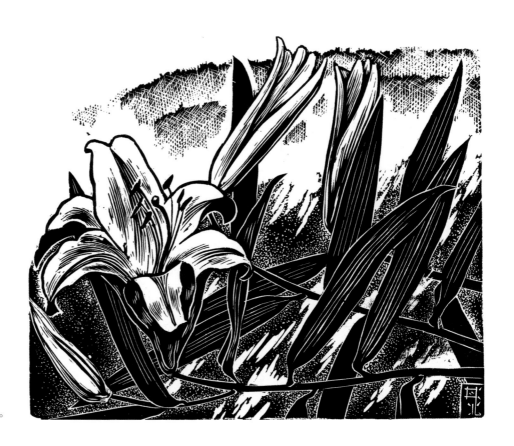

陳其茂，〈百合〉，1960，
木口木版畫，11.5×13.5cm。

〈歌者〉，1964年，此作以兩名歌者為創作題材，陳其茂將主題切割成一塊塊的幾何形狀。從人物造形看來，應是外國人士，俐落活潑的曲線，強烈的黑白對比，誇張的表情，將歌者唱歌的模樣描繪得十分傳神。

〈渡〉，1965年，小舟停在堤岸邊，隨著律動的水波輕輕擺盪，行船者忙著將纜繩繫牢。前方的婦人，一手提籃、一手拉著小孩趕著回家。畫面光影顫動，空氣流動之感清晰可見。

〈漁之行〉（P.20），1966年，描寫漁夫捕魚豐收的情景。漁夫戴斗笠赤腳，一手提著魚，一手握竿，背景及地上布滿魚兒，具裝飾趣味，有豐收之意味。

1950年至1966年的鄉土寫實風格，也是木口木版畫表現，作品也幾乎是單色印刷的這段歷程，其實是陳其茂擴大藝術創作視野的重要基石。

[左圖]
陳其茂，〈歌者〉，1964，
木口木版畫，18.8×14cm。

[右圖]
陳其茂，〈渡〉，1965，
木口木版畫，17.6×15.2cm。

多面向的觀照（約1970年代）

　　抽象藝術興起於西方，1960年代後期是臺灣現代繪畫觀念興起的年代，而「現代」往往和「抽象」劃上等號，強調一種脫離寫實而走向純粹知性構成的幾何抽象。此時版畫界也受到影響，木刻版畫家秦松、江漢東、楊英風、陳庭詩、施驊、李錫奇等主張「自物像的外表，轉向內在世界的追求」，並進而「從木刻的套色領域中，領悟出一種理緒，轉移伸展到抽象表現的範疇。」

　　1973年廖修平回國推展現代版畫，傳授現代版畫的各種技法觀念、製作方式，包括金屬版畫、絹印版畫、石印版畫等。為均衡版畫的南北發展，廖修平並巡迴全臺各地，透過實務研習推廣版畫的正確觀念，當巡迴至臺中時，陳其茂召集當地的藝術家參與研習，並開始嘗試創作。

隨著時間的推移，陳其茂的作品，不僅是在藝術表現上有了新的躍進，在題材的開拓上，也有其別具一格的傳達。從藝術的表現上看，他的作品，受廖修平引進歐美現代版畫的各種技法影響，已不止限於木刻，也兼併製作了銅版、鋅版、紙版等。而他一向最愛表現的農村景物，多已擴大了視野，不再是插圖性的小品掇拾，而是長篇鉅著性的敍述。從題材的開拓上看，受世界新興藝術之激盪，作品自物象的外表轉向內在世界的追求。漸漸的，他從木刻套色中悟出了一種版畫新技巧，那便是運用各種不同材料和技法，把現代化的精神融合進去而發展到抽象表現創作，完成其個人的面貌，並且版面擴大，重視色彩表現。若論及他真正獨到的創造性藝術趨向應始於此時期。

　　黃朝湖在〈以刀揮譜生命樂章的版畫家陳其茂〉一文來剖析他當時的作品，文中指出：「陳其茂透過現代藝術的洗禮，並以一種較客觀而謹慎的態度去審視，……於是除了製作木刻版畫外，也嘗試紙版、銅版和鋁版畫，正式投身現代版畫的熔爐，為追求獨特的自我風格而磨練。在取材上，除了殘留詩意的意象外，已注入主觀的內涵；

1974年，廖修平（右4）於臺灣省立臺南師範專科學校示範講習版畫一景。

陳其茂,〈宇宙〉,1973,
混合版版畫,79×79cm。

構思上,已打破有限的空間,超越三次元的無垠境界。色彩上,拋棄單
色的依戀,代以豐富而厚純的色彩;技巧上,不再以刀刻為唯一憑藉,
而嘗試剪、拓和其他手法來增強畫面效果。」

　　陳其茂1949年移居嘉義大林鹿角溝,便愛上了那裡的環境,他從
1950年開始創作以鹿角溝及鄉野取景的版畫系列作品,均為木口版。自

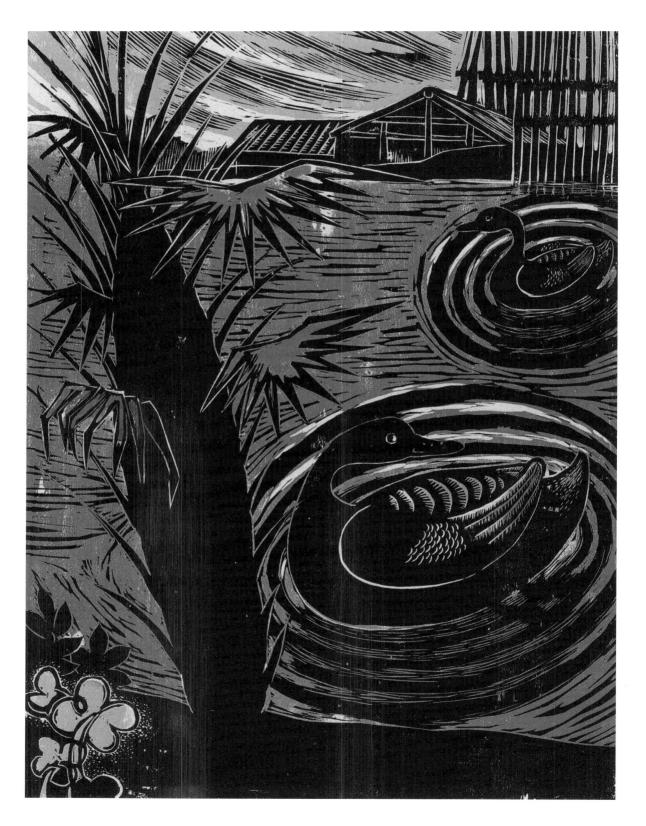

[左頁圖]
陳其茂，〈鹿角溝的黃昏〉，
1972，木紋木版畫，
42×35cm。

1969年起，由於眼力較差及版材取得不易等因素，陳其茂開始改作較大幅的木紋木版畫。其中1972年創作的〈鹿角溝的黃昏〉，便是記錄居住於鹿角溝畔的景象。青翠的棕櫚樹與池中優游的天鵝，顯得怡然自得，也激起陣陣漣漪，而空曠的河面更顯出鹿角溝景色的寧靜。

1970年代，臺灣經濟起飛，帶動了股票市場的熱絡，但物慾橫流，出現社會怪現象，陳其茂也創作了反映當時社會現象的作品。

〈研討〉，1973年，內容是三位男士彎腰圍著一張桌子，緊張兮兮地在研究證券交易行情。畫面上一包包的股票，是用獨創性方法予以簡化了；同時，那些明亮的垂直、水平凹溝紋路，也被安排劃過畫面深色的部分而趨於消逝；居中的男士身著一襲針織條紋外套，與其左右兩側的另兩位男士之單純外套，呈現畫面上的對比；但條紋的領帶部分，卻同時捕捉了整個畫面的韻律感。這張版畫具有社會批評、諷刺的特性，其表達的方式是精簡的、客觀平實的。

陳其茂生長在大陸，卻在臺灣長期定居，在兩岸尚未開放往來之前，當懷鄉的激情高漲，畫家乃克制奔騰的豪情，幽幽靜靜刻劃出鄉土民俗的主題，如〈橋的懷念之一〉，和純樸鄉土的極品如〈廟會〉（P.24），都令人激賞。

陳其茂，〈研討〉，1973，
木紋木版畫，40×53cm。

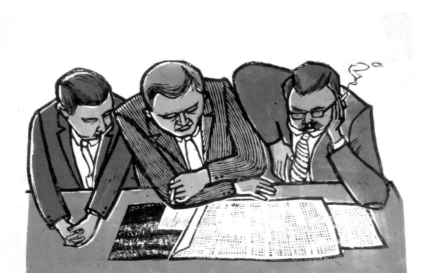

〈橋的懷念之一〉（P.23），1973年，這是一幅充滿安和樂利氛圍的作品。橋面有人物行動，或挑物而行、或老幼偕行、或併肩交談、手指前方，橋下是船夫與激流的搏鬥。景物、人物，豐富而不紛亂，平行的橋面和河岸也和左側幾近垂直的樹木，形成一種規整的秩序。〈橋的懷念之二〉，1976年，這座故鄉的橋，正有慶典的行列吹著嗩吶、敲著鑼鼓從橋上走過，走向過去。橋下河岸人物或垂釣、或戲水。橋上橋下是人生的兩面，橋的另一端卻伸向現在。仰視中儡人宏偉的橋竟連接了三十年歲月的兩岸，故鄉的橋竟似跨海飛築，將過去與現在溝通。此二件為陳其茂極珍愛之作品。

〈廟會〉（P.24），1973年，這也是一幅對故鄉廟會懷念的作品。在鑼鼓喧天，人潮沸騰的廟埕前，正上演著舞龍的場面，畫面的群眾圍觀舞龍，背景是鄉間的廟宇。整個畫面呈現出水平方向的走向，在構圖上達到和諧的均衡感。以黑線條印出輪廓線，並以赭、青、綠等色套印，極具鄉土生活氣息。

〈北辰村之冬〉，1973年，把大片前景刻成雪地，質感豐富。一棵棵裸樹把禿直的枝椏伸向天空，襯出背後微藍的和藤黃的屋宇。此作筆簡意深，有極美的東方意境。

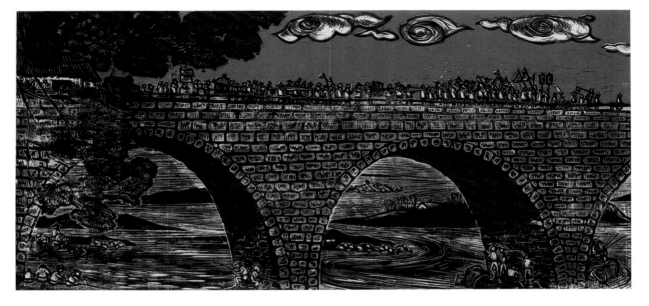

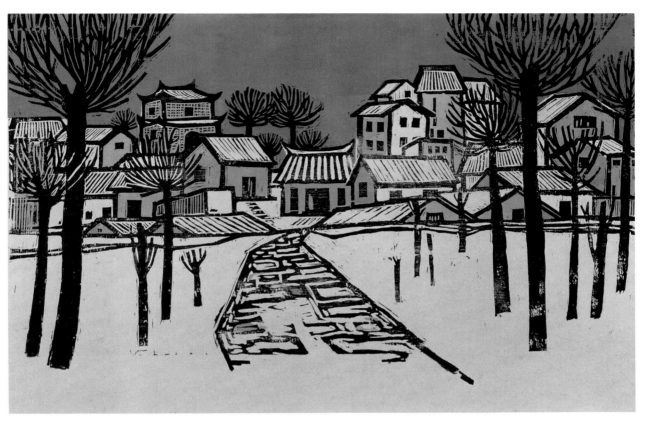

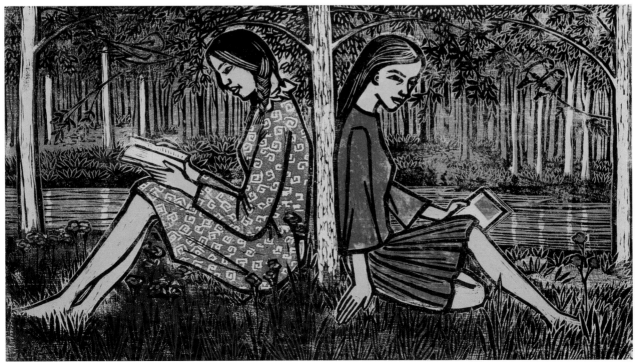

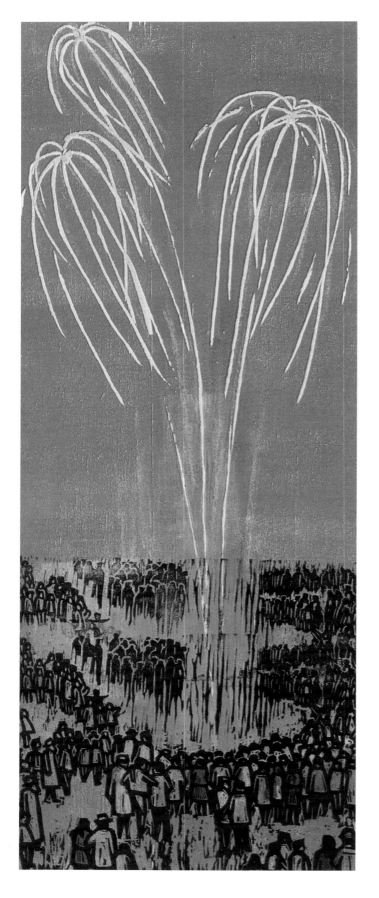

〈姐妹倆〉（P.71下圖），1973年，樹林中河岸旁，兩姐妹背倚著樹席地而坐，低頭或讀書、或沉思。在無言的氣氛中，享受生活中難得的悠閒。此幅是一件表現手足情深，頗具生活氣息的作品。

〈煙火之夜〉，1976年，畫面的群眾觀賞天空煙火散布的火花，此作充分突出了創作者刀技的精練，尤以木刻的樸拙藝術呈現繪畫幾近空靈的意境。

陳其茂早期有從童年的回憶中擷取其歡樂的記憶，運用中國民謠的故事情節與意象，作品中飽含純真童趣及樸拙情愫，宛如詞曲般的引人沉吟。

〈兩隻老虎〉，1977年，是一幅表現出童謠風味的作品，令人想起〈兩隻老虎跑得快〉的兒歌。竹影月下，兩隻老虎飄然而過，姿態一點也不可怕，反而變成可愛的動物，創作者似乎童心未泯呢！但老虎眼光炯炯有神，虎皮紋路有緻，呈顯造物之妙，令人想起他早年與英國詩人布萊克詩畫之一段深交；也與日本葛飾北齋〈雪中之虎〉，有相同的意趣，這種詼諧、抒情的趣味是西方版畫少有的。另此作特別利用一大片平面在壓

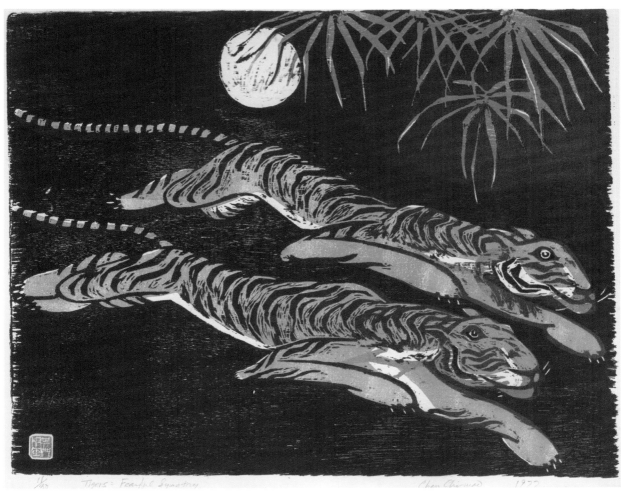

陳其茂，〈兩隻老虎〉，
1977，木紋木版畫，
46×60cm。

印時的技巧，顯出三合板特殊的紋路變化。此作在威爾斯雪爾曼藝教
中心展出時，標題即引用布萊克〈虎〉詩中的詩句「Tiger, Tiger, Burning
Bright」，頗讓英國觀眾頷首莞爾。

〈木屋裡的猴子〉（P.74），1975年，此作有「耍猴兒戲」的民俗趣味
和「困」之類的哲意。畫中八猴懸吊的造形，結構至奇，黑白空間對
比，以及木屋形象的變化，和懸吊猴子的造形，畫趣極精彩。畫家描
寫猢猻群調皮、活潑的生動，躍然紙上。

陳其茂的半具象作品一向是被人所稱讚的，但他也喜歡抽象。
1970年代後，在藝術表現上有了新的躍進，亦有抽象的心靈表現，

[左頁圖]
陳其茂，〈煙火之夜〉，
1976，木紋木版畫，
58.5×21.5cm。

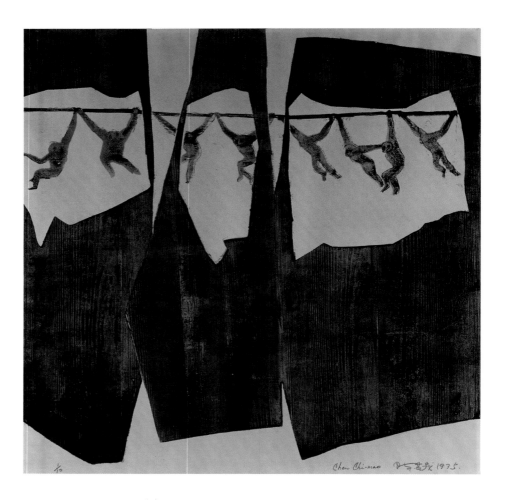

陳其茂，
〈木屋裡的猴子〉，1975，
木紋木版畫，79×79cm，
國立臺灣美術館典藏。

多表現在紙版畫上，色調鮮明新穎，給人極深刻的印象。而紙版端賴巧思的剪作貼印，形成極具空間感的作品，如風景類之〈海濱人家〉、〈田野〉、〈池塘群鴨〉、〈水鳥〉、〈翔〉，以及花卉如〈向日葵〉、〈葫蘆〉等，都有極其高雅的意趣表現，此外，混合版畫作品也所在多有。

　　四幅〈月亮的故事之一〉，1975年，它抽象的風貌，流瀉最現代化的意趣，也表現出創作者卓越的想像力與色感。陳其茂以四種景色來表現不同的月亮，林中月、水底月、海邊月、幻影月，不但富有詩意，並且也正反映著人生，恰如宋代蔣捷〈虞美人·聽雨〉中詩句：「少年聽雨歌樓上，紅燭昏羅帳。壯年聽雨客舟中，江闊雲低，斷雁叫西風。而今聽雨僧廬下，鬢已星星也。悲歡離合總無情，一任階前，點滴到天

明。」年歲不同而雨相似，然而思想不同，心情亦異，同為一月，四種景色，四種思想，四種心情，無論林月、水月、海月、幻月，皆非真月，人生要找真月亮，人生要過真人生！四幅月亮的故事是一組濃濃詩意的題材。林中月，一輪滿月，映懸在叢林樹幹的隙縫中，鳥在林中掠翅飛逐。幻影月，那跳躍起的海濤飛濺起的浪花，襯出月光映照出的土黃色沙灘。水底月，月光下射入海水中的白色甬道，給人的顫動感受，越發把月的主題，表現得鮮活了。海邊月，用古建築房屋的一角飛簷，映在月光下的暈黃朦朧，詩意更具空靈。其中〈月亮的故事之一〉，此幅海邊月用數片尖狀形似波浪的造形，與映在月光下的白色浪花，組成如詩似幻的空靈感。此作具現代化意趣，也表現出藝術家卓越的想像力與色感。

陳其茂，〈月亮的故事之一〉，1975，紙版畫，39.5×53.5cm。

〈古畫〉，1975年，為紙版作品。此作從形象看可能是印度仕女，與敦煌壁畫中的服飾十分相似。運用粗黑線條界定輪廓線，生動地刻劃出二女特有的舞姿，色調單純，層次有變化，似水墨渲染，表現出作品獨特的韻味。

陳其茂，〈古畫〉，
1975，木紋木版畫，
64×38.5cm。

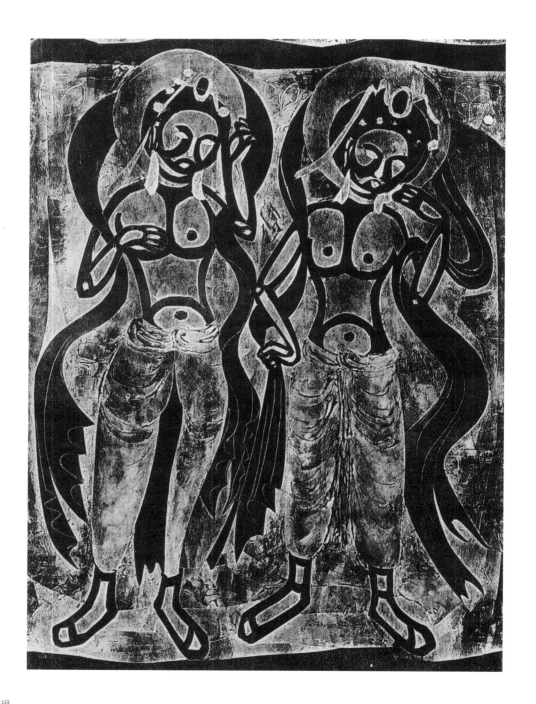

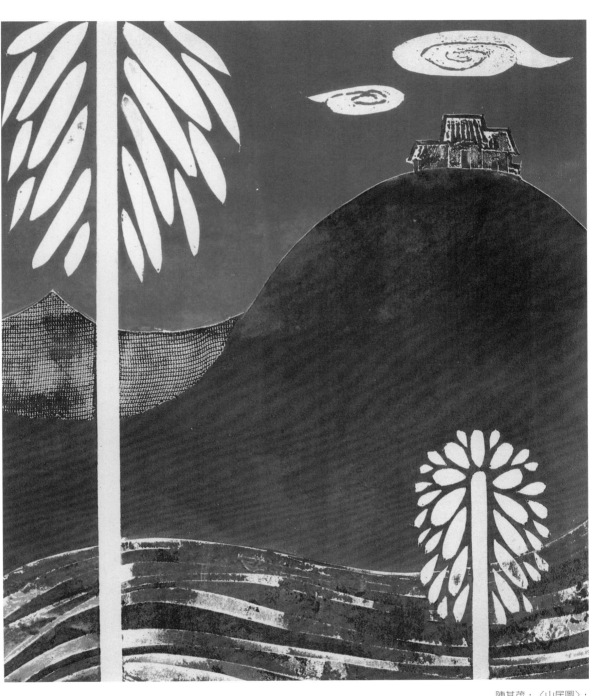

陳其茂，〈山居圖〉，
1975，木紋木版畫，
50×43cm。

〈山居圖〉，1975年，樹是白色的，雲也是白色，加上似紊而實不
亂的構成，顯得稚拙無比。山頂上的小屋，其色彩與下方蜿蜒的地面恰
成呼應。

〈蝶戀花之一〉（P.126下圖），1977年，為一幅紙版畫作品，相融著半具象、超現實與抽象性之趣味，別具一格，引人入勝。呈現出堅實、篤定、大方的版畫本質，又不失「蝶」、「花」具有的燦麗與生機。同一年的〈蝶戀花之四〉（P.127），畫面中陰刻的玫瑰，直立的葉莖和蝴蝶之間接觸的線條，有極高的象徵意味。

〈澎湖海濱〉，以一大半綠色，然後黃土及沙石，幾幢低矮住屋，幾株被風刮成枝椏的無葉樹，背後一片汪洋大海。這幅畫以濱海為主題、人家為點景，黃藍兩色為主要色調，組合雖是粗獷性的對比，由於結構嚴實勻稱，顯得非常優雅諧和。

〈翔〉，鷹在藍天金陽中翩翩然飄翔著，畫面上雖無廣大空間，卻也能令人從那飛翔的感覺中，體會到藍天白雲的晴空無際。

陳其茂的木刻，除具有純淨、深遠、淳樸、豪氣等古典內涵，而又表現出現代化的趣味。

〈花與鳥〉，1975年，本幅以花、鳥為題材，主題單純，但花朵與枝葉繁複，在處理上難度很高，由於搭配得宜，亂中而有序，雜而不亂，頗為難得；而右方的鳥兒雖然體型嬌小，卻與左方花繁葉茂的花瓶形成奇妙的平衡力量。

〈老樹〉（P.25），1976年，以山野中碩大的老樹為題材，地面與遠處襯以新生草木，形成碩壯厚實與細膩鮮嫩的強烈對比。此作陳其茂運用犀利刀法刻劃主幹受光部位，呈顯老樹實的立體感，藍綠色的主調反映了山野的清新和幽靜，而湛藍的天空中飄浮著裝飾性濃厚的白雲，畫面愈顯閒和明朗。

〈松鳥傳說之一〉（P.80），1978年，極富禪宗的韻味，用的藍色深邃而迷人，畫面上群山疊疊，林木蓊鬱，有孤峯一座，如兩人頭靠頭相依偎，有白蝶翩翩舞自火舌炘炘的橙和紅，有綠茵遍地，有生苔岩石沐立於潺潺流水之中，此作又古典、又現代，是奇妙的融合。造形、構圖、色素、層次，均相當複雜，予觀者一種深遠的印象。〈松鳥傳說之二〉（P.116），也是1978年作品，陳其茂以系列層次和重覆的手法，來顯示其韻律的另一特點。

朵朵螺旋狀抽象式的雲朵產生了動力的效果，對照著代表靜態的高聳、突出樹幹，而後者對畫面上的動感更有著穩定的作用。此作除了意趣外，還顯示出畫家刀法的純熟與細緻，見證了陳其茂功力深厚。

陳其茂，〈花與鳥〉，1975，
木紋木版畫，48.4×40.7cm，
國立臺灣美術館典藏。

陳其茂，〈松鳥傳說之一〉，
1978，木紋木版畫，
48.5×44cm。

　　現在的抽象畫，是要抽去它的象，而只留它的形，在繪畫上，過
去一直表現著象，現在突然只表現形了，自然是不易為人們所接受瞭解
了，也正是為了它的理由，抽象畫是不容易為大眾所接受的。趙雅博就
說：「作者（陳其茂）在這裡表現得很好，他不肯全部作抽象畫，而只

有少數的幾幅，目的是要引導觀眾們，從有象的瞭解，慢慢悟解到無象的瞭解，是一種具有教育苦心的意識，而使人在藝術的領域內有更擴大的眼界。」

風格的圓熟（約1980年代）

1980年代，陳其茂隨著出國旅遊及拓展視野的宇宙觀，而在取材、用色、構圖、用刀和技法上，都進入了全新的風貌，堅實的構思和嚴謹的套色手法，加上主題性的發揮，形塑出一己獨特的風格，不論人物、風景、靜物、動物，都呈現出生生不息的生命力，以及溫馨感人的氣勢。

在此時期的作品裡，陳其茂線條的揮灑及緊密度、沉穩度，結構的經營，刀法的純熟，色彩的協調、取捨和效果發揮，特別是意境的創造及內涵的含蘊，皆達到爐火純青的境界。

蔣勳在〈樸素，靜謐的木之國度〉一文中有如此描寫：「陳其茂的版畫……從早期樸素到近於稚氣的畫面，發展到七九年以後的『歐遊』主題，及八三年以後的『飛鳥』主題，其茂先生的版畫，展開了更為遼闊的對人類文明的、與對宇宙自然的靜觀，那些矗立在古老街道的歐洲建築，那些飛翔或停棲在枝梢上的禽鳥，因為背後有著對歷史的與對自然全體的沉思，使畫面不再只是視覺的趣味，更凝鍊成一種精神的觀照。」

1975年陳其茂參加天主教朝聖團，走訪義大利、瑞士、法國、西班牙等四個國家，這是陳其茂初次出國，也是首次歐洲之旅。在羅馬，參觀教堂、博物館、美術館。在瑞士，參觀修道

1975年，陳其茂（右1）隨于斌主教（左2）之朝聖團赴歐洲，首次出國，途經義大利、瑞士、法國和西班牙，對其藝術創作風格有深刻影響。

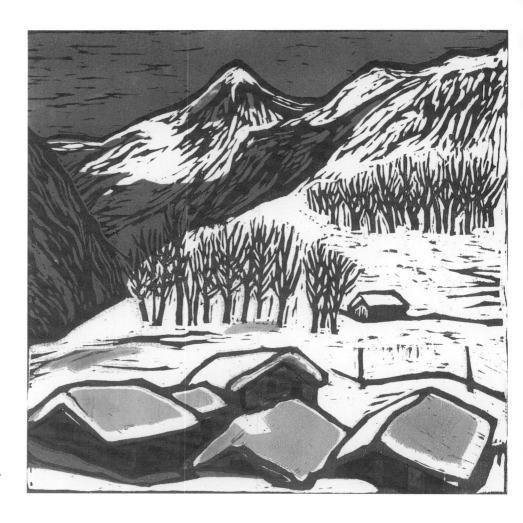

陳其茂，〈瑞士初雪〉，1977，
木紋木版畫，30×30cm。

院、登少女峰。在巴黎，參觀羅浮宮、奧塞美術館、羅丹美術館、現代
美術館、聖母院等。到馬德里，參觀托列多古城。此次旅行，除欣賞異
國風光，在羅馬、巴黎、伯恩、馬德里也參觀了許多版畫畫廊，收穫很
多。

　　回國後，陳其茂為旅情作註腳，開始創作1尺四方小品的歐遊小
記，取材歐洲當地具有鄉土氣息的小型建築，或歐洲的人、事、動物
等。如〈瑞士初雪〉、〈翡冷翠山崗〉、〈瑞士小木屋〉、〈威尼斯水
橋〉、〈卡卜里島〉、〈亞西西教堂之二〉、〈鄉村教堂〉、〈義大利
小巷〉、〈街景〉、〈威尼斯〉、〈水堡〉、〈翡冷翠市政廳〉、〈小
村之冬〉、〈秋郊〉、〈森林之旅〉等，不僅在形象上，繪出了歐洲鄉
村與小城的風光，在構圖上，更表現了畫家取景的藝術觀照，雖是異國
風物，卻充滿了他的故國鄉情。借物移興，自是一種這時代中國人的民
族精神了。

〈瑞士初雪〉，1977年，在瑞士，陳其茂特別喜愛雪景，此作是高山地方雪景，以凌厲刀法刻繪出歐遊印象，剛柔並濟的線條變化和簡潔的色面，襯顯出初雪皚皚的北國風光，潔靜而清新，令人嚮往。

〈亞西西教堂之二〉，1977年，陳其茂對亞西西這美麗小鎮頗有好感，羅馬式建築有哥林多列柱、玫瑰窗及圓形屋頂，組構成一座深具特色的教堂，尤其在黃赭的色調烘托下，更顯得教堂氣派莊嚴。

陳其茂，〈亞西西教堂之二〉，
1977，木紋木版畫，
29×30cm。

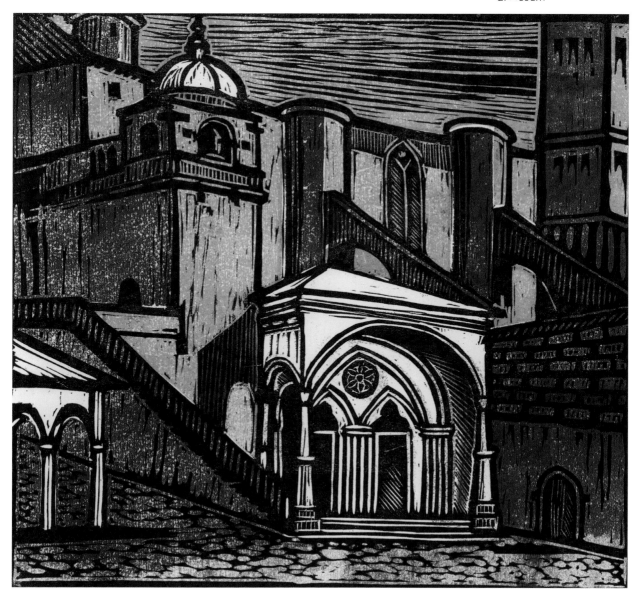

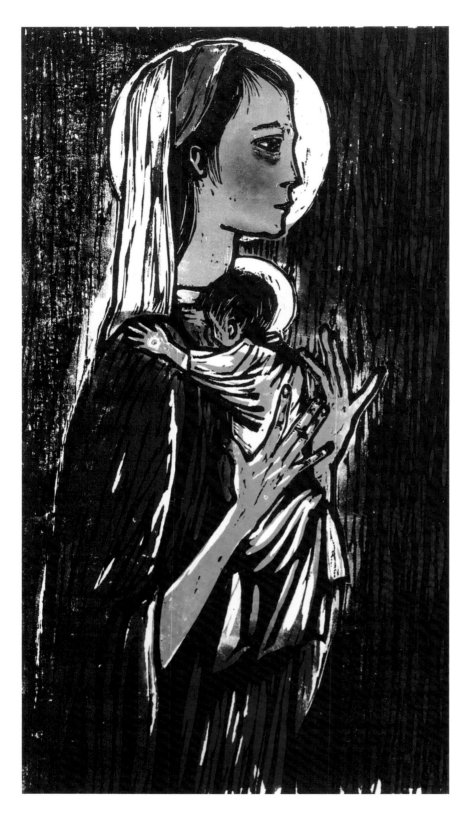

〈聖母像〉，1977年，刻聖母馬利亞懷抱耶穌的景象，整幅在褐色調的烘托下，愈顯聖母寬容慈愛胸懷的莊嚴寶相，尤其聖母手部細膩的刻劃，極其傳神雋雅。

〈瑞士小木屋〉，1977年，運用的手法與實物的結構，呈顯互相配合而具有一致性，畫面上木造房子的橫梁描繪與運刀所採的軌跡是一致的。這幅田園題材的版畫，就在處理版刻的手法中，找到了形式上的一致性。

〈水堡〉（P.131），1980年，畫面的水波採用短筆觸交疊成波紋狀的漣漪，岸上的景色是一圓拱橋墩的石橋，通向一座外型寬大，尖形屋頂的古堡，而前景光禿禿的樹木，表達秋日優美的情境，整幅看來有非常令人流連的情調。

〈卡卜里島〉（P.134），1980年，描繪島的一個小畫面，奇形怪狀的立壁占據了畫面的左側，上方有屋舍羅列其間，住在那裡瞭望一片汪洋，白天帆船點點，晨昏彩霞之間，海鷗翱翔，天空與海面在右側等分為二，是相當特殊的構圖形式。特別的是，陳其茂還把自己和妻子刻進畫面裡。

〈虔誠〉（P.17），1980年，在羅馬，陳其茂喜歡那宏偉的大教堂和古老街道的建築物，但是出現在他畫面的卻是那精美的小教堂。此作是陳其茂在羅馬一所教堂內所見，畫中兩位老嫗，著黑道袍，低頭念經，甚為虔誠。

1979年，陳其茂應英國威爾斯雪爾曼藝教中心之邀，前往舉辦版畫個展，停留歐洲兩個月之久，赴義大利、比利時、荷蘭、法國、瑞士，參觀美術館、博物館、大教堂、古堡等。

陳其茂在英國期間，喜愛威爾斯的草原，那一片片青草地，點綴著綿羊群，有純白的，有黑頭的，非常可愛。他著手作了四幅，春夏秋冬四季不同的綿羊。〈威爾斯綿羊之四〉（P.86）作於1980年，近景是一個牧羊人正趕著羊經過一座石橋，遠方一片枯樹林前的草地上也有幾隻羊聚集著，與前景的羊群相呼應。

[左頁圖]
陳其茂，〈聖母像〉，1977，木紋木版畫，33.5×18.5cm。

陳其茂，〈町騰廢墟〉，1981，木紋木版畫，50.5×38cm。

〈森林的故事之一〉，1980年，一個神話中的人物，上身是人，下半身為羊，與一女子擁坐在森林深處，畫面中櫛比鱗次的圖案，短短的筆畫與拉長的線條交相互換著，使得整個畫面看起來像是要匯流整合成一種單一的裝飾一樣。

〈秋郊〉（P.6-7），1980年，在一片枯樹下方，滿布大大小小繁複而綿密的黃色花朵，在秋日優美的情境之外，顯現了充沛的生命力，整個畫面呈現出一股沉穩安定、悠然自得的意境。

陳其茂，〈威爾斯綿羊之四〉，
1980，木紋木版畫，
31×34cm。

〈古樹與花〉（P.129），1980年，畫面左側是一棵滿布枝椏的巨大枯樹，讓觀者產生一種淒涼的美感。近景有嫩草與繁花，在甜美淡雅的粉紅色襯托之下，枯樹的滄桑感頓時轉化成一股新生的氣息，彷彿嗅得到飄散在空氣中的花香。

〈莎翁故居之一〉，1980年，居住空間常間雜著自然界灌木園林，在歐洲城鎮中常常可以看到。畫面中莎士比亞居住的住宅，保留早期建築物的形式，也為後人留下歷史見證，如今一片寂靜，彷彿是遊客與建築物的對話。

在威爾斯那段日子裡，陳其茂與夫人丁貞婉常去海邊看海，在海濱岩石上，水鳥海鷗競相覓食，他們就近拍照並作速寫。回國後，根據素描或照

陳其茂，〈莎翁故居之一〉，1980，木紋木版畫，30×20cm。

片，刻製了「飛鳥」系列作品，運用精鍊的刀技，深刻的傳達生命的祕密訊息，透澈的顯示其生態，甚至心態，畫面全能傳神。陳其茂也希望透過這些作品，喚醒國人共同來保護這些鳥類，使我們樹林間時常有美麗可愛的鳥出現，美化天然的景觀。作品如〈雙棲圖〉、〈期待〉、〈雙水鴨〉、〈雙飛之一〉、〈雙飛之二〉、〈雁雙飛〉、〈可愛的水鳥〉等。

〈可愛的水鳥〉，1980年，一隻羽毛鮮豔的水鳥，站在岩石上，整個畫面以赭、綠、青等色，把主題表現鮮活了。作於1982年的〈老鷹〉，畫中背對觀者的老鷹，雄糾糾、氣昂昂，此作敷色醒目，滿幅生命元氣淋漓。而1983年的〈伴侶〉，鴛鴦的造型方式和蘆葦禾桿圓徑的

[左圖]
陳其茂，〈可愛的水鳥〉，1980，木紋木版畫，42.5×24.5cm

[右圖]
陳其茂，〈老鷹〉，1982，木紋木版畫，44×27cm。

格式，是畫面上決定性的重點，被安排分布於畫面的一端，強烈藝術張力，形成了一幅動態形式與靜態背景間對話的圖像。另有1983年的〈展望之一〉，描寫鶼鰈情深的兩隻水鴨，刻繪栩栩如生，色彩明暗饒富創意。陳其茂對飛禽積有甚深的觀察經驗，因而畫面全能傳神，而藉木刻傳神實大不易。

陳其茂，〈展望之一〉，1983，木紋木版畫，53×38cm。

陳其茂有一顆真正的赤子之心，他非常喜歡小動物，尤其是貓，貓除了與他生活為伴外，還成為畫中的主角，如1953年的〈自刻像〉(P.53左圖)，1960年〈貓〉(P.93左上圖)，1973年〈貓與鳥〉(P.92上圖)，1975年〈愛貓少女〉(P.92下圖)。1981年起陳其茂將貓、花、女人三者結合一起，發展為「貓與花的日子」系列，共九幅聯作，每幅猶如一首小詩。他說：「純是一種想像，把可愛動物——貓，再把可愛的植物——花，與女人湊在一起，成為『貓與花的日子』系列，也是以前刻『生之祕』之連續。」

　　〈貓與花的日子之一〉(P.93下圖)，1981年，畫面中的女性閒躺在青草地上，一隻黑貓走過來，背景為她的花園，顯示輕鬆愉快。〈貓與花的日子之二〉(P.94上圖)，1988年，作一裸婦的背影，在充滿了花的河邊，貓咪在玩弄她的浴巾為戲。〈貓與花的日子之四〉(P.93右上圖)，1987年，穿著中國式服飾的女郎憑欄眺望荷花池荷花，那隻貓同主人望那荷花池。〈貓與花的日子之七〉(P.95右上圖)，1987年，一個裸女，背對著觀者，身披一條綴滿花朵圖案的大薄紗，左下方有一隻白貓，背景是一片花池，整幅畫面充滿超現實的興味。

1959年陳其茂與貓攝於大林。

〘 陳其茂與貓 〙

陳其茂喜歡以貓作為創作題材，完成了為數不少的作品，其中包含「貓與花的日子」系列。

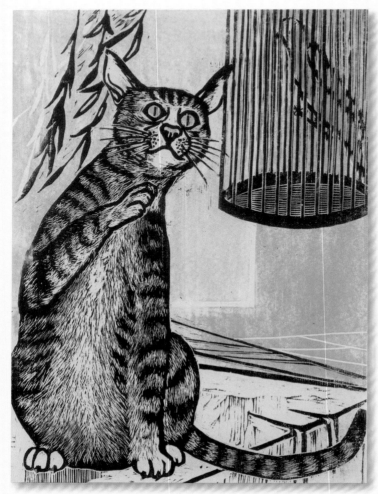

陳其茂，〈貓與鳥〉，1973，木紋木版畫，
50×36cm。

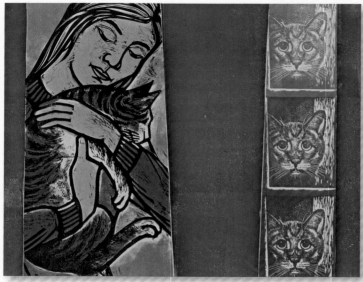

陳其茂，〈愛貓少女〉，1975，
木紋木版畫，45×54cm。

[右頁圖]
① 陳其茂，〈貓〉，1960，木口木版畫，
　 14.8×11.4cm，國立臺灣美術館典藏。
② 陳其茂，〈貓與花的日子之四〉，1987，
　 木紋木版畫，48×34cm。
③ 陳其茂，〈貓與花的日子之一〉，1981，
　 木紋木版畫，38×53cm。

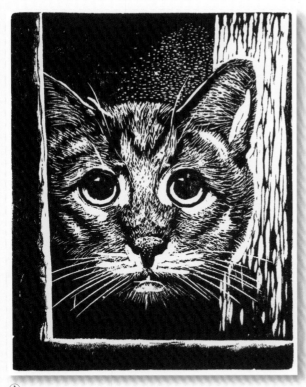

①

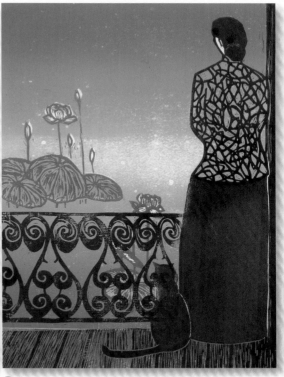

②

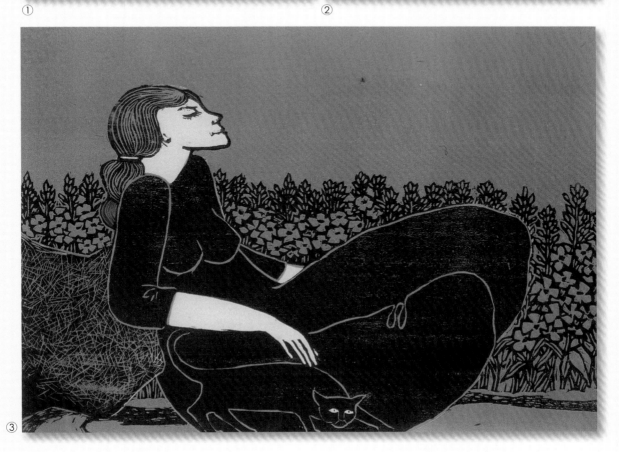

③

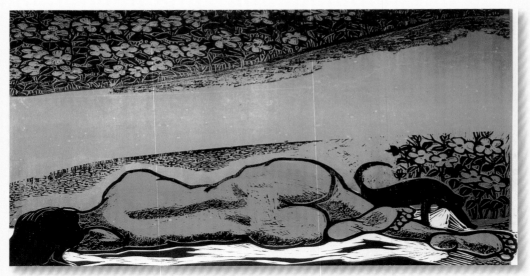

陳其茂，〈貓與花的日子之二〉，1988，木紋木版畫，40×55cm。

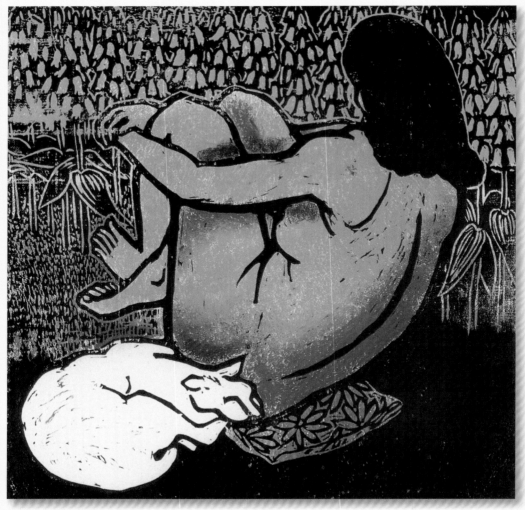

陳其茂，〈貓與花的日子之五〉，1988，木紋木版畫，28×28cm。

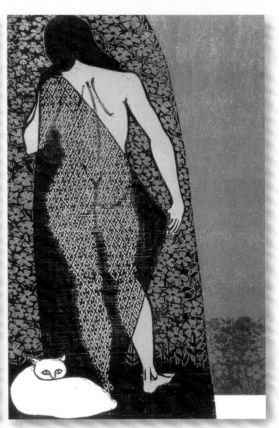

陳其茂，〈貓與花的日子之六〉，1988，木紋木版畫，43.5×33cm。　　陳其茂，〈貓與花的日子之七〉，1987，木紋木版畫，
57.5×34.7cm。

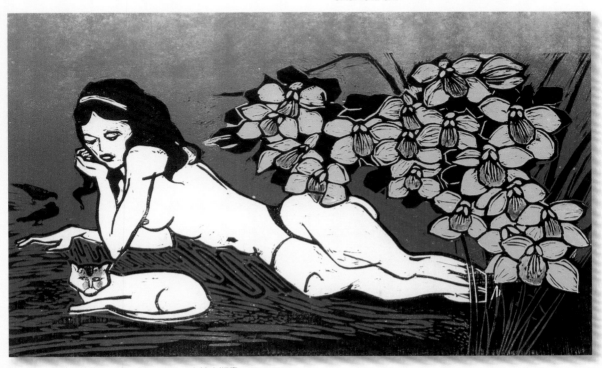

陳其茂，〈貓與花的日子之八〉，1988，木紋木版畫，37×65cm。

陳其茂，〈齊飛〉，1984，木紋木版畫，54.5×39cm，國立臺灣美術館典藏。

　　陳其茂與夫人丁貞婉教授鶼鰈情深，一向為人稱羨，正是「願作比翼鳥，願為連理枝」的寫照。在1984年的〈齊飛〉作品裡，一向情感誠摯的陳其茂含蓄地詮釋愛情的真諦。畫中斜向的平行構圖，將比翼雙飛的長嘴鳥，翱翔於天空中的優美姿態表露無遺，粗細各異的筆觸區分出翅膀與身體羽毛的質感，明亮的色彩更使得畫面形成鮮明的對比調和

視覺效果，突顯了肯定的刀法所孕育出來的蒼勁線條。另一幅1986年的〈黃昏的海邊〉，近似炭畫素描而線條更露遒勁、張力。

畫風的變革（約1990年代）

1987年，臺灣政治解嚴，政府開放大陸探親，兩岸開始往來，陳其茂行腳遍及大陸名山大川，前後作了十一次大陸之行，去過長江三峽、黃山、廣西桂林，也走過西南，貴陽、雲南昆明、大理、西雙版納等地，由於這些地理人文，醞釀陳其茂創作「還鄉記」一系列作品，北方雪景、黃山的山崖與古松、宏偉的長城、西南少數民族不同的服飾，一一出現在其版畫中。

陳其茂此時期以陰刻為主的手法，表現主題，使黑暗成了作品的主調，而刀法細膩遒勁，造型精確生動，律動中流露著豐沛的生息，從他的作品中可直覺地感受到大地的雄偉與生命的延續。

〈長春之冬〉（P.132），1989年，長春地處東北吉林省，由於高海拔，一到冬季，寒風凜冽，白雪皚皚。此作刻劃北國之冬，吉林郊野，綠葉落盡，只留枯枝，叢林中小鹿想必正在覓食，這場景是他所喜愛的。

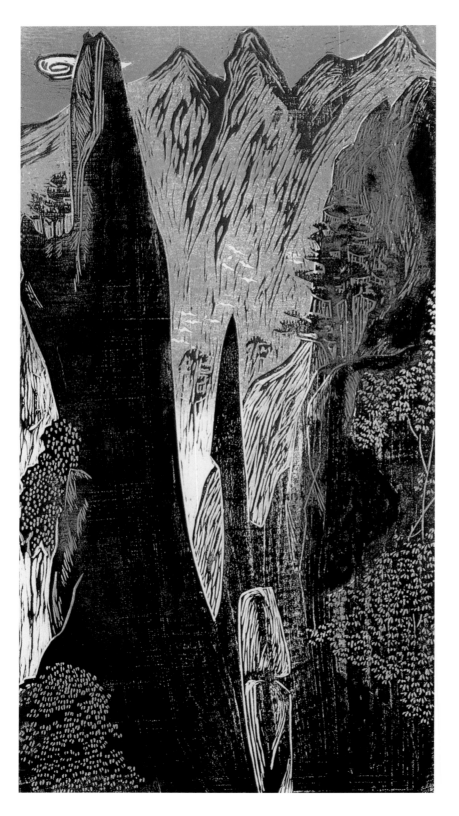

〈黃山之一〉，1989年，黃山的松、石是大地薈萃的精華，從弘仁、石谿、梅瞿山、石濤以下，無不以黃山作為寫生的範本，後來甚至蔚為「黃山畫派」。在陳其茂的刀下，巧石、奇松和白雲，非常和諧地融合成一片。另一幅同年所作〈黃山之二〉，黃山奇石聳立於半空中，泰然獨立，儼然不可侵犯。

〈灕江〉，1989年，灕江發源於廣西北部的貓兒山。沿途田野農舍、奇山異石、翠林修竹……，而江水縈迴，時而泛白、時而青藍、時而碧綠，令人目不暇接，猶如身歷於一軸山水畫卷之中，其精華處尤在桂林到陽朔間的83公里水程。這一帶風光也是遊覽桂林的最高潮，俗稱「不遊灕江，枉跑桂林路」，即指這灕江精華。

〈石家寨〉（P.100上圖），1990年，石家寨是一村落

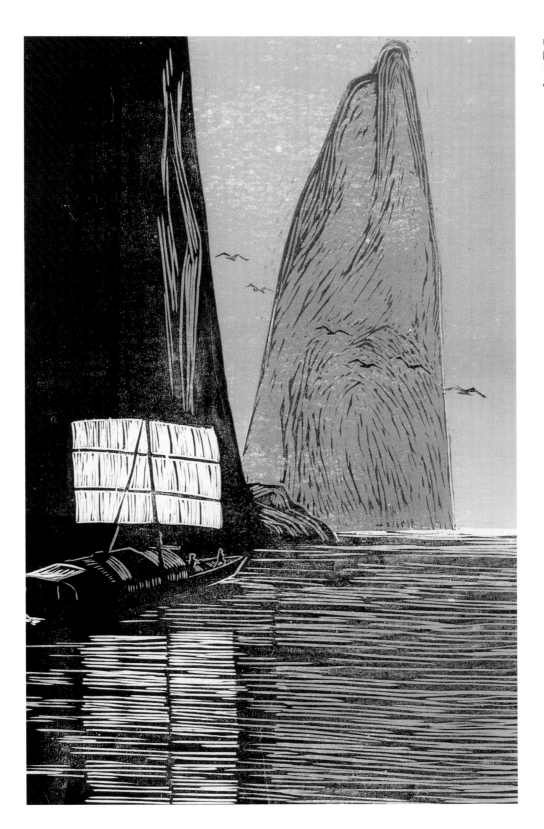

陳其茂，〈灘江〉，
1989，木紋木版畫，
50×36cm。

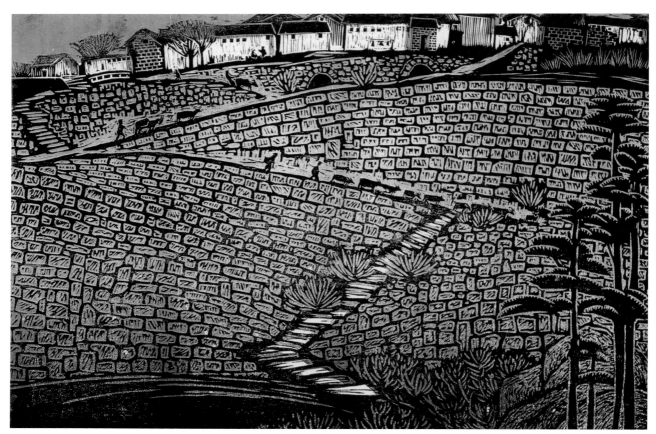

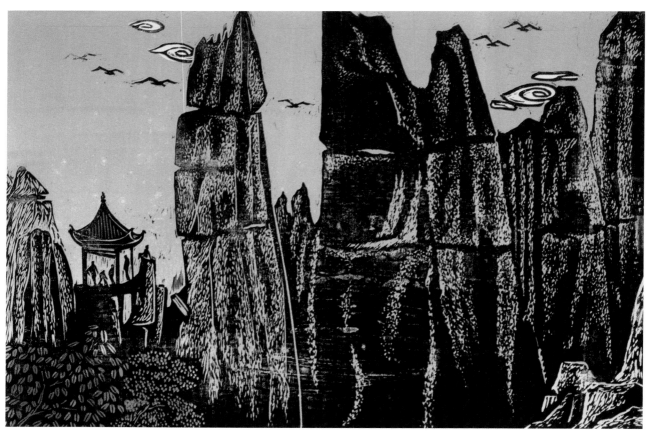

的名字，名符其實的名稱，全是用石塊砌成的村落。此作整幅視覺點被砌石所占滿，成為畫面的主題，趕著羊群的牧羊人沿著石路踏上歸途，路蜿蜒到盡頭是一排黑瓦白牆的人家，醒目搶眼。

〈石林之一〉，1990年，石林位於昆明以東的石林彝族自治縣，由大石林、小石林、古石林、芝雲洞、長湖、月湖、飛龍瀑布等景區組成，為世界上單體最高的喀斯特溶岩地質景觀，景區內石峰拔地而起，千峰競秀，姿態萬千。

〈大足石窟佛像之二〉，1990年，大足石窟始雕於唐昭宗景福元年（西元892年），是大陸四大石窟之一，石窟造像以四川特有的紅砂岩雕鑿而成，內容富有濃厚的生活氣息，反映出各層面的社會景象。此作佛涅槃像側身橫臥於石崖上，俗稱臥佛，全身31公尺，此作僅刻到膝部，下半部則隱匿岩石中，具有意到筆不到、突出主像的效果。臥佛神泰安然，呈現釋迦滅度前的面容，佛前還有多名弟子手捧花果半身像。

〈歸〉（P.103），1991年，是陳其茂在大理城郊所見，騎驢的婦人

[左頁上圖]
陳其茂，〈石家寨〉，1990，木紋木版畫，35×49cm。

[左頁下圖]
陳其茂，〈石林之一〉，1990，木紋木版畫，39×57cm。

陳其茂，〈大足石窟佛像之二〉（局部），1990，木紋木版畫，28×55cm。

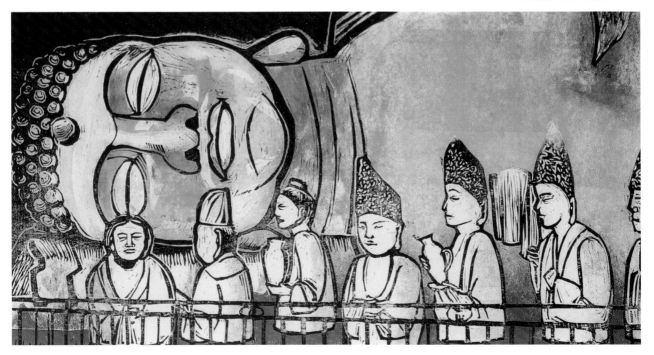

懷抱著小孩踏上歸途，兩旁的樹林都已落葉，遠方有一隻鳥展翅飛翔，
躍動了畫面。

〈雪封長城〉，1991年，刻大雪覆蓋八達嶺長城的景緻，在一片白
皚皚的道路上，頂著嚴冬的凜冽，近景則是著紅衣的妻子丁貞婉和快走
不動的陳其茂，甚為有趣。

陳其茂，〈雪封長城〉，
1991，木紋木版畫，
41×29cm。

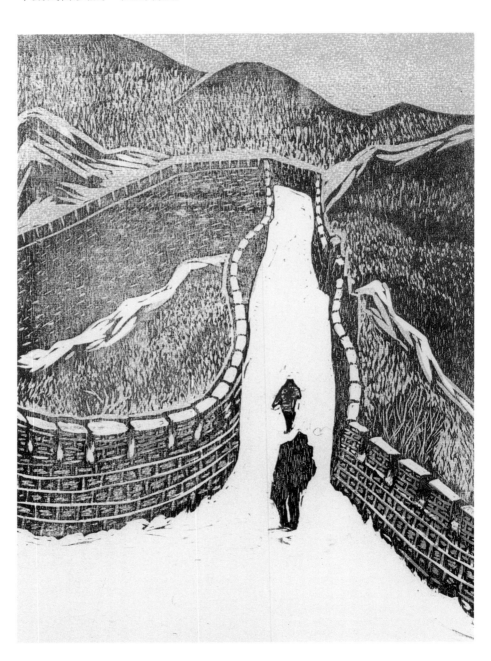

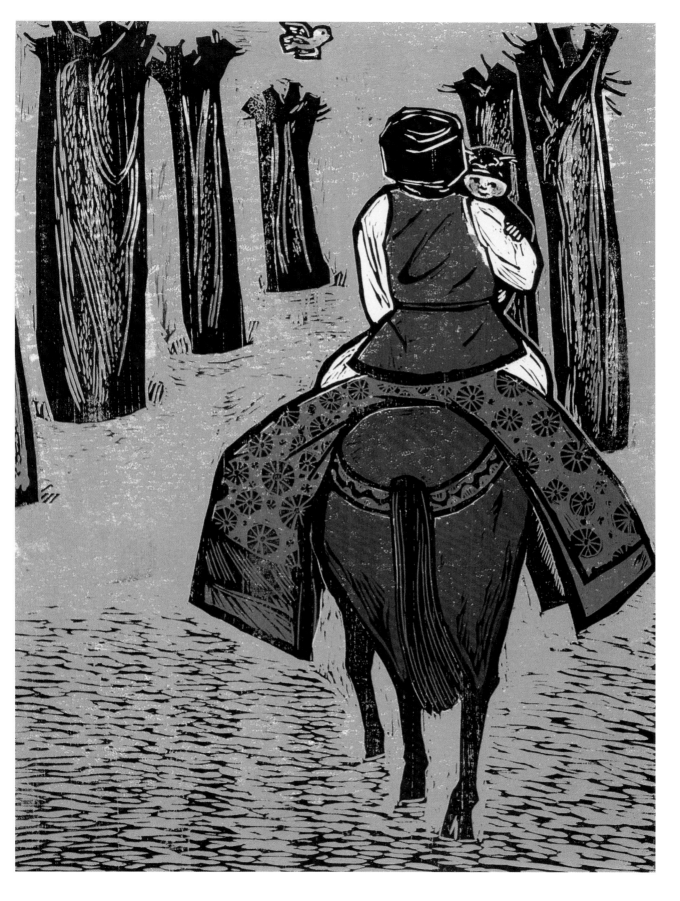

〈雪中行〉（P.133），約1989至1991年間，刻北方雪景，是北京市郊的景象，那片白皚皚大地，一大片枯樹，是藝術家所喜愛的景緻。近景穿著五顏六色厚重大衣的遊客，縮著頭慢步前進，更顯出風雪的威力。

自畫像往往是藝術家對於自我的一種關照，也最容易呈顯出作者的內在精神與思緒。世界上著名的藝術家，多不乏以創作自畫像為題材者，如塞尚（Paul Cézanne）、梵谷（Vincent van Gogh）等，而陳其茂也曾創作多幅自畫像。

陳其茂，〈自畫像〉，1990，木紋木版畫，84×64cm。

1990年的〈自畫像〉與1953年創作的一幅〈自刻像〉（P.53）相較，這張尺幅較大，構圖簡約，畫中左側大面積的黑，而右方刻劃細膩，線條流暢熟練，並留下許多刻痕。

1994年後陳其茂的木刻版畫從繽紛多彩套印又重新回歸黑與白，作品以粗線和細線相穿插，刀法表現更為率性。

〈洞口牛群〉，1994年，前景是洞口的四隻牛，或低頭，或昂首，神態各異，成為籠罩全景的主視覺。而左右兩側有高大樹幹，堅硬的石洞，右上方雲朵也充分顯示創作者細緻的基本功夫。

〈榕樹下〉（P.106），1994年，以細膩的筆觸刻劃了老榕樹：裸露的氣根盤繞地面，根根排列有致，堅硬嵌入地面。而從整排垂下的氣鬚可知它的歲月，雖然年歲已老，但枝繁葉茂，濃蔭蔽天，展現了生命的旺盛力與堅韌性。一群人坐在樹下，享受悠閒的時光。

1997年8月，夫人丁貞婉策劃絲路、帕米爾高原之旅，他們從西安搭機飛往烏魯木齊，然後去克拉瑪依，經準噶爾盆地北行，進入天山山脈，循古代絲路遺跡，看天山山脈綺麗風景，留下「天山‧絲路」系列。

陳其茂，〈洞口牛群〉，1994，木紋木版畫，58×46cm。

陳其茂，〈榕樹下〉，1994，木紋木版畫，52×47cm。

〈天山的羊群〉（P.109上圖），1999
年，整幅以陰刻為主的手法來表現，
黑色成為背景色，群山之下，羊群在
水澤邊悠閒覓食，而線條細膩，描寫
深刻，呈現西北草原的興味。

　　〈古城會〉（P.108），1999年，刻
劃兩個似情人模樣的年輕人在古城前
相會，其表情似掩不住喜悅，背景是
富回教色彩的建築，讓人不禁想要走
進畫面中，與之分享這份喜悅之情。

1997年陳其茂遊絲路，在
有「瓜果之鄉」美稱的新疆大
啖鮮甜西瓜，攝於庫車。

　　陳其茂對探訪中東古文化心儀已久，1997年終於有機會成行。1月去
土耳其、希臘、約旦、以色列、埃及等國家。12月又去阿拉伯聯合大公
國、阿曼、卡達、科威特、巴林、葉門、伊朗、塞普勒斯、黎巴嫩、約
旦、叙利亞、巴基斯坦、伊拉克等十三個國家，一睹期待許久的波斯文
化。回國後，行囊滿滿，完成「阿拉伯」系列作品。在這個系列作品，
陳其茂側重葉門的房屋及大馬士革的古堡。

1999年中亞之行，陳其茂與
夫人丁貞婉攝於土庫曼。

陳其茂，〈天山的羊群〉，
1999，木紋木版畫，
39.5×45.5cm，
國立臺灣美術館典藏。

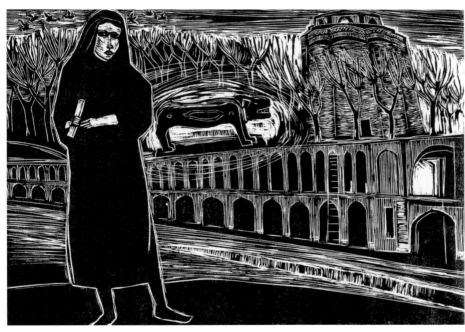

陳其茂，〈橋的懷念〉，
1998，木紋木版畫，
39.3×54.7cm，
國立臺灣美術館典藏。

　　〈橋的懷念〉，1998年，此作在畫面構圖上頗為特出，應用強烈的
黑（人物）白（橋與建築物）對比，以造成深度的感覺，前景人物構圖
簡單，背景構圖繁複，線條綿密細緻，以顯示出橋與建築物的雄偉。同
一年，陳其茂還創作了〈波斯王子的天堂夢〉，以斜躺的波斯王子形成
畫中主題，背後及遠方白蛇的造型，以半抽象手法表現，加上地面上的
陶罐等，簡約地剪裁阿拉伯印象。

[左頁圖]
陳其茂，〈古城會〉，1999，
木紋木版畫，55×39cm。

晚年的奮發

　　2000年陳其茂更將行腳及於非洲，由塞內加爾進入非洲大陸，以不到一個月時間走訪十餘國，見識到強烈陽光下耀眼的大自然之美，也看到這些國家人民生活窮困之景象，而不少黑奴悽慘的史實仍被當做觀光資源傳誦著。陳其茂以黑白木刻為此行作註腳，完成十一幅作品，多為風景之作，如非洲村落、水上人家、非洲巴巴樹，偶有以人物為題材，眼神多悽愴。以粗獷有力的刀法與黑白對比，強烈光影相映成趣，而捕捉的主題明確，表現對黑暗大陸另一層的反思和體會。

　　〈塞內加爾鳥類保護區〉（P.113下圖），2001年，非洲國家雖然貧窮，

陳其茂，〈巴巴樹之二〉，
2001，木紋木版畫，
30×41cm。

但對鳥類的保護不餘遺力，據說在保護區內就有一萬多種鳥類。此作以陰刻及陽刻手法來表現鳥類，黑白對比強烈，就連船上使用望遠鏡觀看鳥類的人物刻劃亦極其用心。

〈巴巴樹之二〉，2001年，巴巴樹是非洲的特產，本幅以巴巴樹為題材，小鳥棲息在樹上，布滿整個空間，樹下也站滿人群，非洲人生活雖艱苦，但樂天知命。從作品中我們可以感受到作者的悲天憫人及對藝術生機盎然的心靈。

〈三個戴高帽的女人〉，2001年，三個女人帽子繡有花朵紋樣，面部刻劃細緻，表情神態各異，帽緣的留白處理，突顯了空間，也形成視覺焦點。

陳其茂，〈三個戴高帽的女人〉，2001，木紋木版畫，39.5×54.5cm。

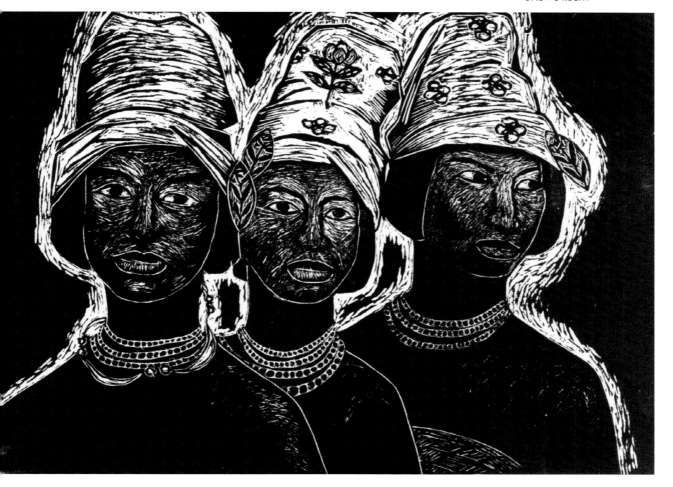

〈酋長〉，2001年，酋長在非洲社會中的地位極高，備受尊崇。此作整幅視覺焦點被頭像所占滿，成為畫面的主題，臉部刻劃細膩熟練，黑白對比強烈，而背景線條更為流暢熟練，除形成深度的感覺，更突顯酋長的偉大。

陳其茂，〈酋長〉，2001，木紋木版畫，40.3×30.5cm。

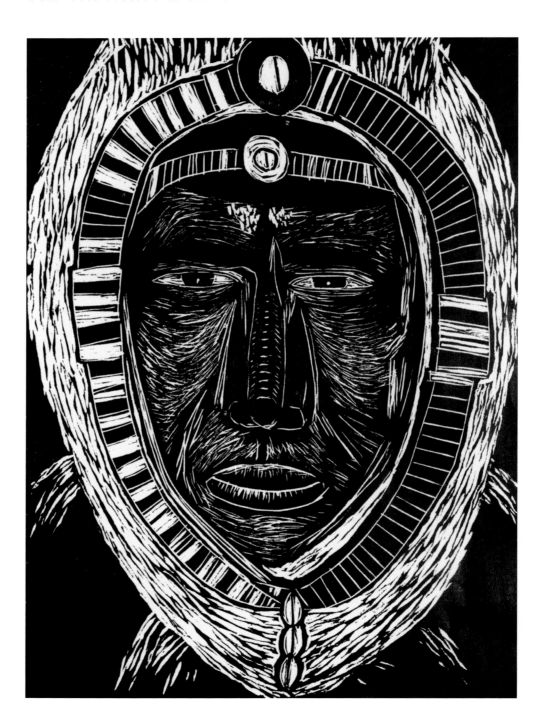

〈貝寧潟湖〉，2001年，刻劃湖上人家的生活情景。由於生活在湖上，獨木舟便成為交通工具，也是謀生工具，畫中婦人划著小舟兜生意，小孩乏人照顧，便帶在身邊，是一幅富有生活氣息的作品。

陳其茂，〈貝寧潟湖〉，2001，木紋木版畫，39×54cm。

陳其茂，〈塞內加爾鳥類保護區〉，2001，木紋木版畫，31×40.5cm。

5.

木刻版畫的特質

我對藝術的理念，全憑自己的興趣而為，從未考慮到出路與金錢，
我認為祖先創下的藝術，發揚光大是我的責任，一項有意義的工
作，我未考慮到畫可否賣錢的問題。

——陳其茂

1975年，陳其茂第一次歐洲之旅後有感而發，他說：「此次旅行極
大的收穫，原先我想放棄木刻版畫，而與廖修平學習銅版腐蝕及絹
印製作。我在羅馬、巴黎、伯恩、馬德里，看過許多版畫畫廊，感
到東方人還是製作木刻版畫，比較有發展的空間，而堅定信心作木
刻版畫。」

[本頁圖]
1988年，陳其茂與夫人丁貞婉（左）
及友人羅鍾皖參觀奧賽美術館時留影。

[左頁圖]
陳其茂，〈黃山之二〉，1989，
木紋木版畫，57×38cm。

陳其茂堅持木刻版畫創作，五十年如一日，始終不懈，尋求個人的風格，追求思想內在的表達，與現實生活結合，而不失高遠的意境。由陳其茂的版畫來看，他對現代版畫的探索充滿了實驗性與創新性，大致可分為以下幾個特色。

絕對境的表達，牧歌式的陳述

陳其茂的木刻版畫畫面，常常化約成簡潔的造形，主題孤立，讓主題擔負畫面完整性的責任，以「無關心性」的概念，涵蓋畫面物象之間的所有關係，類似於清初畫家龔賢創作的孤樹、孤亭及弘仁創作的孤松、孤石，讓它們在畫面自我追尋，喚起人類潛藏的意象。這類作品如：〈孤寂〉，描繪一隻佇立枝頭的老鷹；〈可愛的水鳥〉（P.89左下圖），

陳其茂，〈松鳥傳說之二〉，1978，木紋木版畫，44×48.5cm。

[左圖]
陳其茂，〈孤寂〉，1985，
木紋木版畫，48×28.5cm。

[右圖]
陳其茂，〈愛海的人〉，
1986，木紋木版畫，
55×46.5cm。

描繪一隻鳥立於水中石上；〈紅牆上的睡女〉（P.121），描繪躺臥牆上的
女郎逗弄貓咪；〈愛海的人〉，描寫一裸女坐在岩石上等。

　　沒有旁雜形象的襯托，主題的張力和暗示性必然要全然展現，方足
以平衡畫面的空無，陳其茂就讓神祕和寧靜的氣質來補足。

　　陳其茂的作品雖從現實中取材，但內容和造形都經變造，融入古
典、稚氣的興味，呈現出牧歌式的傳奇，畫面中的主題，不沾掛現實而
又能與現實暗合。一幅幅作品宛如吟唱一首古老的歌謠，與「太古情」
牽上了線。欣賞著他的每幅木刻，我們恍然置身一風光秀麗的田園，山
邊水湄，傳來陣陣悠揚的牧歌。這類作品如：「青春之歌」系列、「貓
與花的日子」系列、「森林的故事」系列、「松鳥傳說」系列、「蝶戀
花」系列。

　　牧歌式的傳奇，有類天籟的語錄，「四時行焉，萬物育焉」表現了
四時的敏感，花、禽鳥、雪水雲天，盡在畫中。

融合東西方傳統構圖

陳其茂的作品沉潛在中國書畫的傳統中，但也深受西方藝術的影響。他的作品融合東西文化，是從東西文化本質，作根本而恆常性的結合，他謹慎地運用景物的遠近、對稱性、格柵圖案、對角線、朝上的走勢結構、明暗對比等手法，畫面充滿變化和韻律。他利用反襯的手法（黑白對比），拉開了空間暗示距離，如此扎實厚重又有層次、有呼應的構成，實已為版畫開展了新境界。

〈小畫家〉，1974年，中心人物是一個在鋪石路面畫畫的小孩，與被畫在街道上貓咪的明亮輪廓，形成構圖上的平衡感。那些石塊間縫隙的簡潔線形和透視曲線的軌跡，則勾畫出空間感。而那個以物體大小透

陳其茂，〈小畫家〉，1974，
木紋木版畫，48.5×66.5cm。

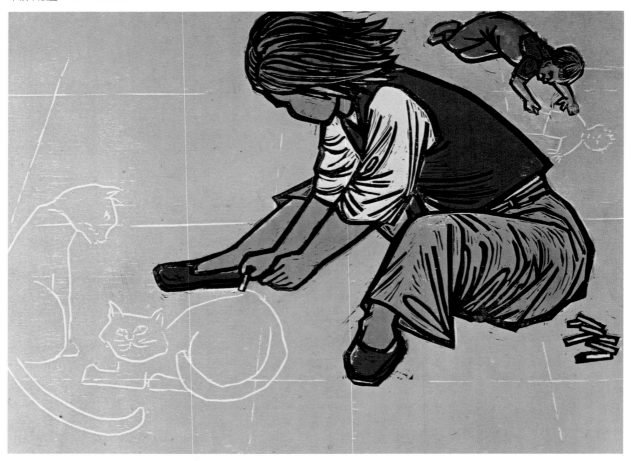

視法加以縮小了的小孩身軀，則在畫面右上角處，以一種簡潔的方式，形成整個構圖朝上的走向，強調出畫面的縱深。同一年的作品〈古樹上〉，以簡單基本的形式來做強烈對稱性的分組歸類，因而形成畫面上中心構圖結構。象徵生命的圖案——圓，透過了木版本身的紋理變得生動活潑；同時，畫面右方圓弧鳥巢造形，與主題恰成強烈的對比。此作意境絕妙，內涵絕妙，構圖、用筆、造形亦妙，可謂五妙。

陳其茂，〈古樹上〉，1974，木紋木版畫，79×79cm。

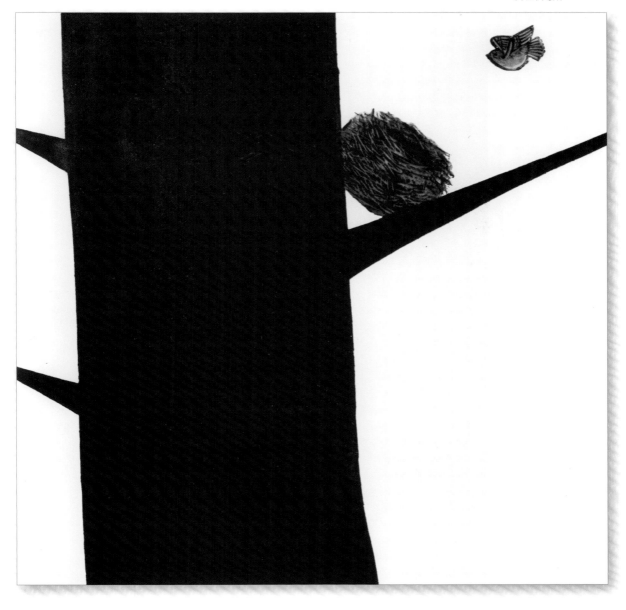

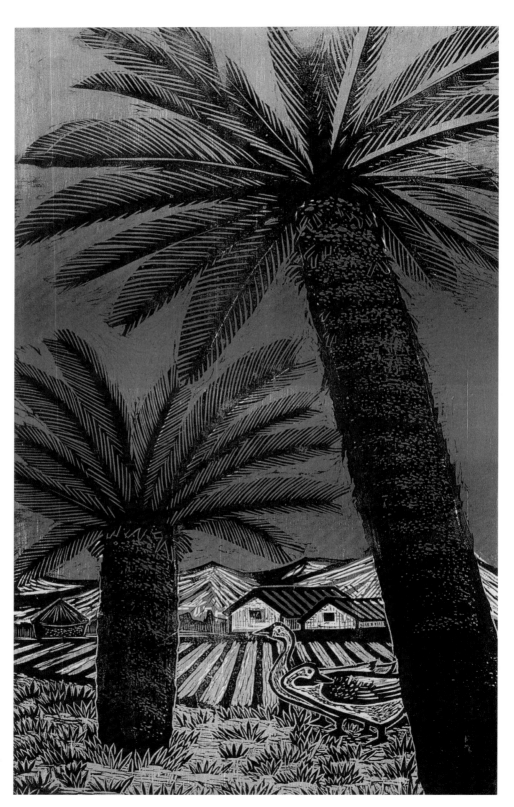

陳其茂,〈蘇鐵〉,1974,
木紋木版畫,63×39cm。

[右頁圖]
陳其茂,〈紅牆上的睡女〉,
1985,木紋木版畫,
53×32cm。

而陳其茂在處
理空間和平面在畫面
上的比重，如1974年
的〈蘇鐵〉就是一
例，畫面包括有田
園、房舍、山巒、鵝
群和鐵樹等。前景高
聳的樹幹，構成主
題，樹幹後方的景物
自然被推往深遠的地
方，遠近自然推移，
而鵝群形成畫面裝飾
效果。此幅作品在強
烈的對比之下，其平
面和空間在畫面上仍
呈等分的和諧狀態。

再如〈紅牆上的
睡女〉，1977年的作
品，畫面上是三棵形
式完全呈一致幾何弧
線的樹幹，且成等距
狀態；水平走向的臥
著的少女，與畫面呈
直角的關係。如此，
畫面中格柵式的手法
除創造空間感，亦形
成視覺上構圖原則的
韻律感。

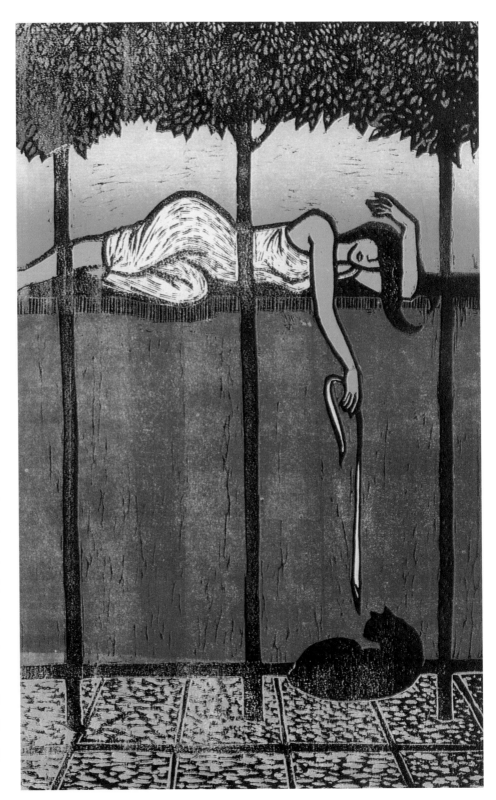

又對角線是作為畫面上，平面編排與區隔的一項重要元素，如果在畫面上從頭畫到底，有時即可產生一種空間深度的效果，這種經驗可從1977年的作品〈兩隻老虎〉(P.73)中得到印證，此作在構圖上予人以張力和動感。

化繁為簡，詩中有畫、畫中有詩

畫家有權選擇和自主，可以把現實簡化，並納入自己喜愛的美的形式，予以增強或減弱，以達表現作品的生命與活力。

簡化造型的觀念，很早以前就在陳其茂的作品中萌芽，捨棄細節的描寫，注重整體神韻的表現，繁華世界中的諸多形體，在陳其茂簡約的造型中，化為單純簡練的視覺符號，簡淡中包含無窮境界，畫面常見一、二隻牛，或一、二位農夫，或一、兩間小廟，或幾抹青山，去蕪存菁是他版畫的特質，甚至連作品主題多半也簡單明瞭，如〈歸〉、〈百合〉、〈蘭花〉、〈羊〉、〈繭〉(P.125)、〈馬〉、〈雙株〉等。

陳其茂的木刻不單是訴諸視覺，也訴諸心靈和觀念。英國藝評家德瑞克·司蒂爾斯（Derek Stears）在〈詩的雋刻〉一文中就這樣說：「陳其茂的奇才在能將詩的感覺凝鍊成畫意，透過刀鋒輕重、長短、緩急、深淺、曲直的雕刻，透過油墨紅橙黃綠藍靛紫的彩色層次，在一方的木板上拓印出詩的畫」。

張秀亞在〈天鵝湖〉一文中寫道：「他的作品，富於構圖及形象之美，具有哲學的意境，且含有詩的情調。……他的作品，不只如唐代的王維般畫面中有『詩』，並且是畫面中起伏著『音樂』的旋律。」

而對於陳其茂早期的黑白木刻，詩人葉維廉還有如此貼切的描寫：「細緻綿密的墨黑裡裹著一種詩樂氣質的踴動……還原到那握刀有力的手……」。

尤其陳其茂木刻作品與詩的配合，使它的剛性世界滲進不少詩的質素，而具有一種夢幻的美。詩的內在韻律，詩的文字上的關聯性，在他的畫中隨時都可企及。

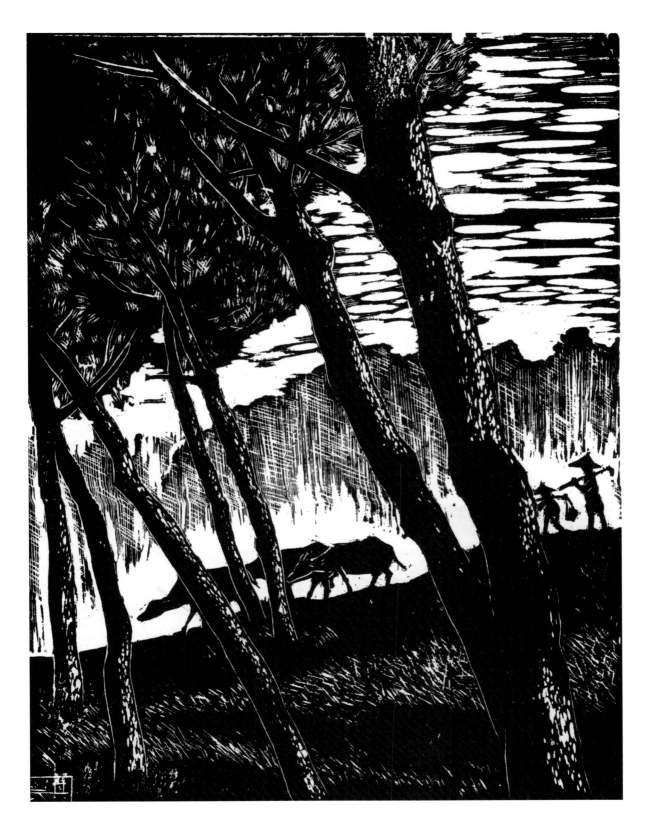

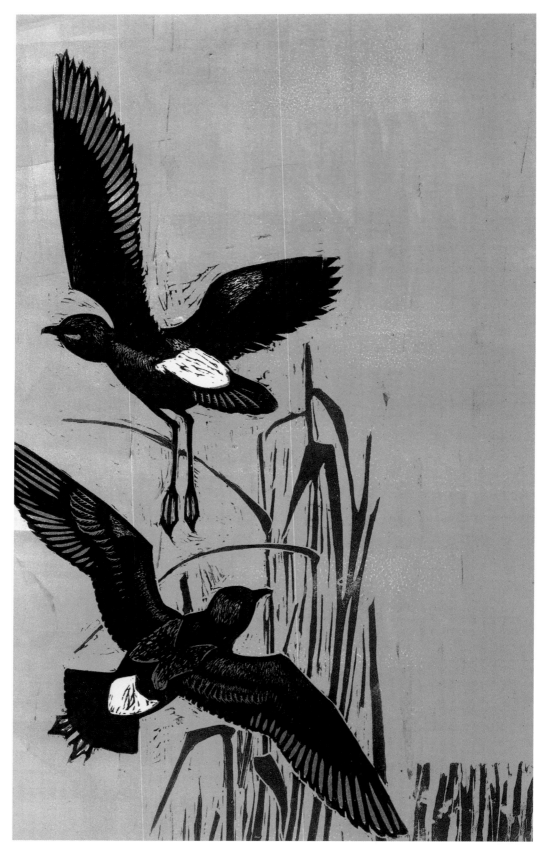

陳其茂，〈飛鳥系列──湖上黃昏〉，1984，木紋木版畫，62×38cm。

陳其茂，〈繭〉，1985，木紋木版畫，52.5×34cm。

《青春之歌》中以陳其茂的版畫〈春牛圖〉，搭配楊念慈的詩句，相得益彰。

陳其茂，〈蝶戀花之一〉，1977，紙版畫，55.5×45.5cm。

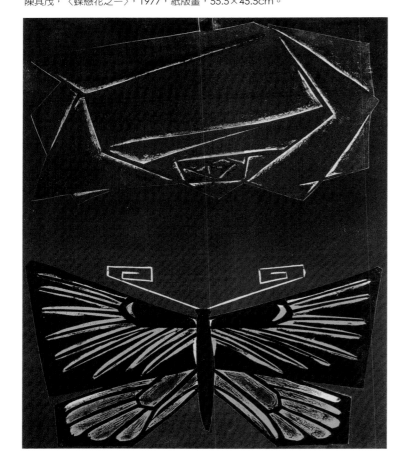

陳其茂的「青春之歌」系列，幅幅精心傑作，由紀弦、方思、李莎配詩。其中〈春牛圖〉配〈牧〉詩：「春日的風是流動的水，活潑的落進乾渴的大地，落進天空，落進山脈和森林，給世界塗上一層彩色。花是軟綢，草是柔絲，輕飄飄的白雲是歸航的帆影，老水牛是陸地上的平安的小舟，載著牧童的一個小小的夢。」而「原野之春」系列的每一幅木刻畫，也都有楊念慈的「配詩」。把畫的含意用文字寫出來，予觀者以更深的韻味。如〈觀月舞〉(P33右上圖)配詩：「淡淡雲，彎彎月，月下一株野百合，百合花開無人採，隨雲舞，對月歌。」他如「蝶戀花」系列是純中國的商籟詩。〈蝶戀花之一〉（1981），畫中的那隻蝴蝶有稜有角、正待舞向以直線巧妙勾畫出的深紅色的玫瑰。〈蝶戀花之四〉（1977），畫中陰刻的玫瑰直立的葉莖和蝴蝶之間接觸的線條，有極高的象徵意味。〈北辰村之冬〉（1973），筆簡意深，有極美的東方意象。〈松鳥傳說之一〉（1978），極富禪宗韻味。

陳其茂，〈蝶戀花之四〉，1977，紙版畫，56×46cm。

【關鍵詞】商籟詩

意即「十四行詩」，又譯「商籟體」，為義大利文Sonetto，英文 Sonnet，法文Sonnet的音譯，是歐洲一種格律嚴謹的抒情詩體，被公認是衡量詩人底蘊之標尺。莎士比亞商籟體是英語古詩中的頂尖之作，其韻律為抑揚格五音步（每行基節十音節）嚴格投ABAB、CDCD、EFEF、GG押韻。

留白的運用

　　留白，顧名思義，就是在作品中留出相應的空白。中國傳統繪畫一般講究留白，與西洋繪畫塗滿全圖的設色觀念大異其趣，由於虛的空間增加，賦予觀眾許多想像的空間。

　　留白有「虛」、「實」互動的效果，如此以「虛實相應」的方式達到作品的均衡感。

　　留白也可說是空間流動所經營出來的效果，使空間層次有超現實主義（Surrealism）的錯置空間關係。陳其茂的作品線條往往滿布於畫面，有時則刻意留白，以獲得新的視覺效果。如1981年的〈雪地黃昏〉，映入眼簾的畫面中心位置大部分都呈現空白，而且題材的分布也從中央位

陳其茂，〈古樹與花〉，
1980，木紋木版畫，
53×37cm。

置移轉到了較上方位置。為了使畫面各部分不致於顯得支離破碎，他安
排一種婉約的銜接途徑，有如一條橋橫跨河流之上，藉此作為連接或鉸
鏈安插。另如〈歌者〉，描寫彈吉他的藝人；〈古樹與花〉，描寫枯樹
與密枝；〈秋郊〉，描寫叢林；〈冬之郊〉，描寫小路。

超現實的內質，不經意的透露詩意的情感，引領觀者朝向靜觀的道路，阻斷了「相對性」的思考。

寫生精神的表現

寫生是對「自然」的觀察與表現，陳其茂是來臺的藝術家中，極為重視寫生的一位，而旅行成為他創作的靈感來源。

寫生可以分成記錄式的寫生與感覺的寫生兩大類：記錄式的寫生，是直接對景物做客觀的描寫，只需注意其形態與色彩，而不必考慮到構圖、空間等關係（這些要素可在實際的創作中完成）；至於感覺的

陳其茂，〈義大利小巷〉，
1979，木紋木版畫，
30×30cm。

[右頁圖]
陳其茂，〈水堡〉，1980，
木紋木版畫，47×33cm。

寫生，是依照作者的感覺來加強表現，即經過敏銳主觀感覺的投入，使寫生作品也富有自己的個性與感情。

陳其茂早期在花蓮觀察原住民風光人情的「原野之春」系列，接著南下到臺南、嘉義、臺東、高雄一帶寫生，對臺灣的鄉土民情、風俗習慣、景觀可謂有深度的接觸和認識，留下不少寫景的作品，集結成《天鵝湖月色》畫集。1975年及1979年陳其茂先後兩次到歐洲旅遊，完成「歐遊」系列作品，其中第二次歐遊完成的「飛鳥」系列作品，是在英國威爾斯的那段日子，陳其茂與夫人丁貞婉常去海邊看海，在海濱岩石上，水鳥海鷗競相覓食，他們天天觀察其生態動作，從觀察當中發現新的感覺，建立畫家與鳥的感情，然後在速寫簿上寫生，從這個觀點來衡量，這些寫生稿，比較傾向感覺的寫生。1987年兩岸開通後，陳其茂前後十一次進出大陸，創作「還鄉記」系列作品。1997年絲路、帕米爾高原之旅的「天山·絲路」系列及中東行的「阿拉伯」系列，2000年走訪非洲十餘國，創作十一幅

陳其茂，〈長春之冬〉，1989，
木紋木版畫，59×40cm。

陳其茂，〈雪中行〉，
約1989-1991，木紋木版畫，
40×29.5cm。

木刻作品。

　　除「飛鳥」系列外，其餘系列作品基本上都屬於記錄式寫生，也都
是陳其茂在飽覽各地風光之餘，運用速寫、攝影等方式去搜集畫稿，再
以特殊的角度，特殊的結構去布局構思，剪裁實景，經營意境，刻製完
成的作品，所看重的是作品間「意境」的詮釋。

6.

跨領域的藝術融會

陳其茂不只擅長木刻版畫，他的彩筆也應用自如，油畫作品很出色。而在創作之餘，也搖筆桿介紹世界名家木刻，以及撰寫一系列旅遊報導文章。此外，他也熱心美術教育的推廣，與藝術界同好組織畫會、藝術家俱樂部等，推動臺灣美術的發展。

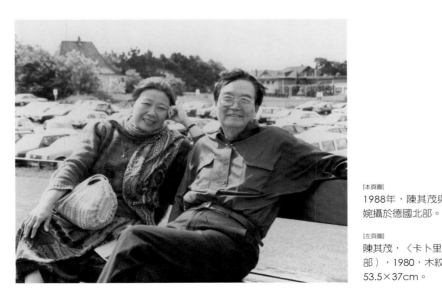

[本頁圖]
1988年，陳其茂與夫人丁貞婉攝於德國北部。

[左頁圖]
陳其茂，〈卡卜里島〉（局部），1980，木紋木版畫，53.5×37cm。

抒情油畫的創作

　　早年，在廈門美專就讀時，油畫是陳其茂的主修課程，後來因緣際會偏重於木刻版畫創作。五十多年的孜孜矻矻，生命奉獻給木刻版畫，然其對藝術的追求，不自設限，對於油畫一直有一份割捨不下的感情。因此在版畫創作的同時，油畫創作也未曾停歇過。

　　1960年代中期，陳其茂開始動手釘三合板，裱上一層粗布，用大號的畫筆和刷子在油畫布上以半抽象的手法，在色塊和線條的堆疊下，呈現出一幅幅充滿詩情意象的作品，令人陶醉在他色塊與線條交織出的旋律與音韻中。

　　1964年陳其茂由鹿角溝畔遷居臺中，這時畫裡出現了都市的形象，1973年陳其茂應臺中市美國新聞處邀請舉辦油畫展，展現了觀眾所熟悉木刻版畫以外的另一面貌。〈阿里山之曉〉、〈鹿角溝之戀〉、〈愛蓮說〉、〈鷺鷥與水田〉、〈日出〉等，都是一時的佳作。

　　1975年政府還未開放出國觀光，陳其茂便趕上了于斌樞機主教梵蒂岡朝聖的列車，走訪歐洲，攜回更高昂的創作力。隨著出國觀光的開放，陳其茂與夫人足跡及於歐美亞非各地，從義大利、英國到北歐，經中美洲到美國，從中亞到大陸大江南北，所見所聞全匯成浩浩創作的泉源：執木刻刀的手，拿油畫筆的手，也寫成一篇篇的散文和小說。木訥不多話的陳其茂，用文字和色彩，滔滔地、娓娓地暢敍他心中澎湃的美的感情。

　　1991年，臻品藝術中心特別邀請舉辦油畫個展。如作品〈萊茵河畔〉、〈黃玫瑰〉、〈荒野白屋〉、〈兩小無猜〉、〈布萊梅街頭之一〉、〈布萊梅街頭之二〉、〈談心〉等，都喚發出他獨特的藝術語言。

　　〈荒野白屋〉，1986年，畫白屋及樹。在青色背景烘托下，白屋突出，直逼眼前，地面與屋頂顏色協調畫面，充分的異國情調。

　　〈兩小無猜〉，1987年，畫兩個小孩在林間嬉戲，簡單的構圖，突出主題，中央小女孩的身影，不惟躍動畫面，亦在垂直式的畫面構圖中增

添變化。

〈黃玫瑰〉（P.138上圖），
1988年，鮮黃可愛的無數玫
瑰，亮麗耀眼，全幅躍動，
韻律可愛，而綠色的花瓶，
則有穩定畫面的作用。

〈萊茵河畔〉（P.138下
圖），1989年，畫一片青翠蓊
鬱的樹林，畫中但見樹叢羅
列，樹葉繁多有變化，用色
沉靜，筆觸舒放，把萊茵河
畔描繪得五彩繽紛。

〈布萊梅街頭之一〉
（P.139），1990年，畫面上半
部留下一大片天空，讓下半
部畫面空間得以延伸舒展，
黃色、土黃色及赭色所漆刷
的樓房，獲得高度的調和，
醞釀出特有的詩意。

1987年兩岸開放探親
後，陳其茂先後去過大陸
十一次，1997年8月作了絲
路、天山山脈之旅，及1997
年1月及12月的中東之旅，
走訪中東十三個國家。在這
兩次旅遊中，除一系列版畫
創作外，同時亦有油畫創
作。

陳其茂，〈黃玫瑰〉，
1988，油彩、畫布，
44.9×52.5cm，
國立臺灣美術館典藏。

陳其茂，〈萊茵河畔〉，
1989，油彩、畫布，
60.5×72.5cm。

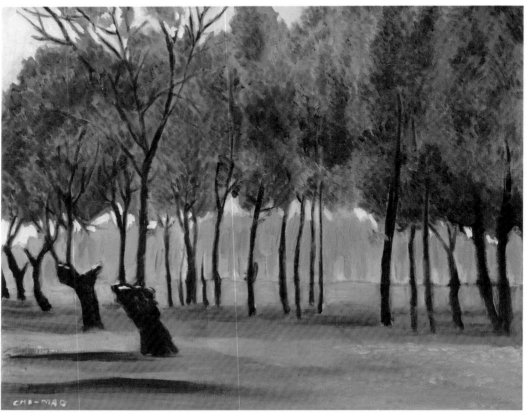

陳其茂，〈布萊梅街頭之一〉，1990，油彩、畫布，53×41cm，國立臺灣美術館典藏。

陳其茂，〈天山山麓休息
站〉，1998，油彩、畫布，
45.5×53cm，
國立臺灣美術館典藏。

〈天山山麓休息站〉，1998年，白色的帳篷在綠色的林間交互出現，統一的三角式尖頂所形成的聚落，是天山山麓特有的景觀之一。陳其茂1997年8月的天山、絲路之旅，此幅畫可說是其中的心得之一。

〈火燄山之一〉，1998年，天山山麓的天然紅色岩崖，變化多端，為天山奇景之一，即以本幅所見，紅色、赭色交疊出絢麗動人有如火焰般的美景。

〈天山的羊〉（P.142），1999年，作者一筆一畫仔細的刻劃出姿態各異、造型特殊的天山山麓天然岩崖，甚至僅占極小畫面的兩隻羊，畫家

[右頁圖]
陳其茂，〈火燄山之一〉，
1998，油彩、畫布，
35×27cm。

陳其茂，〈天山的羊〉，
1999，油彩、畫布，
68×80.5cm，
國立臺灣美術館典藏。

[右頁圖]
陳其茂，〈博物館內〉，
1999，油彩、畫布，
72.5×60.5cm，
國立臺灣美術館典藏。

也絲毫不鬆懈地以極為細膩的筆觸勾勒出來，並以紫、綠、紅的色彩賦
予整幅畫作穠麗的風格。

　　〈博物館內〉，1999年，兩位身著民族服飾的女子，在畫作前交
談，是討論作品，或巧遇寒暄？斑駁的石柱，石板的地面，對於強調有
著久遠歷史的博物館來說，添加幾許古意的美感。

　　〈巴林公園〉（P.144上圖），1999年，一株株樹幹，在一片寬廣的空間
中，更顯纖細修長，而陽光從樹林中流瀉地面，帶出樹影，也呈現迷人
的色彩，整幅畫面充滿清新淡雅的感覺。

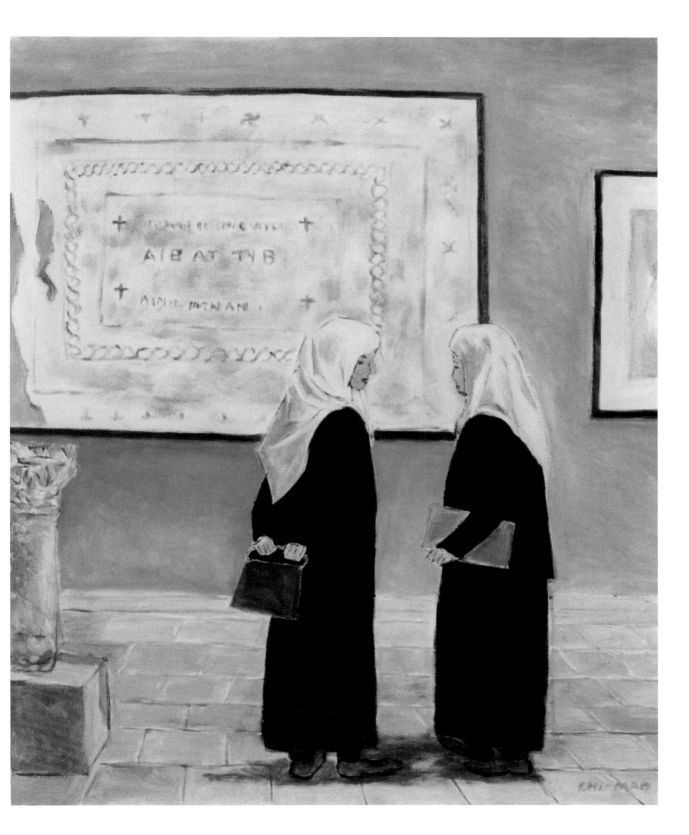

陳其茂，〈巴林公園〉，
1999，油彩、畫布，
38×45.5cm。

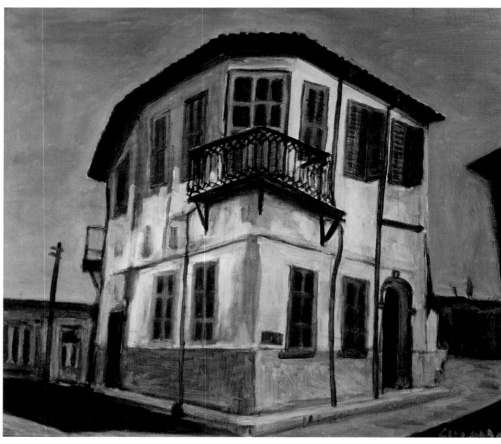

陳其茂，〈三叉路口
的房子〉（局部），
1998，油彩、畫布，
40.4×50.5cm，國
立臺灣美術館典藏。

〈三叉路口的房子〉，1998年，房子座落在兩個街口的三角窗，構圖別緻。除此之外，黃色、綠色、紫色相間的主色調，在深藍背景的烘托下，映入眼簾更是格外的璀耀動人。

勤於筆耕與出版專書

由於陳其茂自幼在寫作上的磨練，以及常常與同儕間談文論藝，在從事版畫創作之餘，也發表了不少描寫生活點滴與閒情雅趣的小品文。其文字作品散見於《自由時報》、《聯合報》、《中央日報》、《新生報》、《晨鐘》、《散文季刊》、《臺灣副刊》、《藝術家》雜誌等報章園地。

在專書出版方面，陳其茂希望能介紹歐美木刻佳作，與夫人丁貞婉教授合作譯介一些有木刻插畫的文學名作，選定英國蕭伯納（George Bernard Shaw）小說《黑女尋神記》，約翰·法萊（John Farleigh）木刻插畫，D. H. 勞倫斯（David Herbert Lawrence）詩集《死亡之舟》，休士·斯丹頓（Blair Hughes Stanton）木刻插畫，由丁貞婉譯出與木刻相關的文字或與木刻有關的詩，於1960年出版《英國木刻插畫選集：黑女尋神記、死亡之舟》第一集。另為使國內多瞭解西洋木刻，陳其茂、丁貞婉和光啟

[左圖]
陳其茂與文學界友人鄭羽書（中）、丹扉（左），攝於1977年。

[右圖]
1977年，陳其茂與作家王映湘（中）、董世璋（右）合影於高雄中國造船廠。

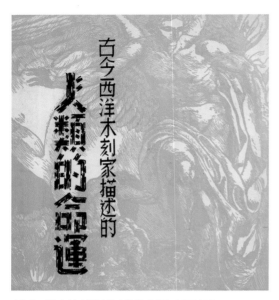

《古今西洋木刻家描述的人類的命運》封面書影。

社雷文炳神父合編《古今西洋木刻家描述的人類的命運》，於1961年出版。此外，陳其茂為推廣木刻版畫，並應教學所需，1992年出版《木刻版畫》，全書分版畫概述、木刻版畫基本知識、木刻版畫的創作、水印木刻版畫及現代木刻版畫之展望等篇章，這本書對後學瞭解木刻版畫很有助益。

除木刻版畫專書外，1980年由學人出版社出版的《卡卜里島的太陽》，是一本十九萬字的遊記，前半以致夫人丁貞婉的書信體，記聖年歐洲朝聖所見，後半則為第二次歐遊記事，以畫家之眼，描繪所見的藝術傑作。此外，還有《失去的畫眉》、《雨中行》、《波瓦地葉過客》、《玩具狗》、《尋覓畫家步履》、《留著記憶，留著光》、《惦念一剎那》、《冰河詩抄》等散文與遊記，其中的遊記不乏記錄著他與妻子兩人攜手遊歷世界各地的所見所聞。

[左圖]
《古今西洋木刻家描述的人類的命運》收錄之瓦許特靈（Hans Waechtlin）的作品。

[右圖]
《古今西洋木刻家描述的人類的命運》收錄之丟勒（Albrecht Dürer）作品。

參與畫會等組織，積極推動藝術活動

1966年，政府發起「中華文化復興運動」。而此同時，在版畫家方向的發起下，陳其茂與周瑛、朱嘯秋、李錫奇、李國初等人，於1970年3月22日在臺北市成立「中華民國版畫學會」，對版畫創作的獨立地位，具有宣揚及倡導的意義。自畫會成立後，陳其茂與畫友和睦相處，切磋砥礪，在版畫上表現了相當的才能。

此外，陳其茂定居臺中後，與當地藝術界人士來往甚密，以畫會友，相互切磋聯誼，交換創作心得。1970年與顏水龍、李克全、張淑美等人成立臺中「人體畫會」。在加入人體畫會後，畫面加入新的光與線，所強調的仍是整體的形所呈現的美的韻味和詩意，也影響了他半抽象的造境。同年底，任職於臺中遠東百貨公司的陳明善在黃朝湖鼓勵下，說服百貨公司老闆，在八樓闢設了畫廊，引起藝文界的注目。

1972年1月15日，陳其茂與畫家謝文昌、王榮武、黃朝湖成立「臺中藝術家俱樂部」，常常利用遠東百貨公司餐廳、咖啡館聚會聊天，有時也輪流到畫友家坐坐，主題都是談談自己創作心得和畫壇動態等，除了會員作品定期展出外，還協助外地畫家來臺中開畫展。當時臺灣沒有美

定居臺中後，陳其茂（後排右2）的生活開始與當地藝文圈連結，攝於1950年代與臺中文藝界人士聚會時。

1972年「藝術家俱樂部」創立宗旨，照片由左至右為：謝文昌、黃朝湖、陳其茂、王榮武。

1990年，與藝友們合影於臺中「藝術家俱樂部展」展覽現場，右二為陳其茂。

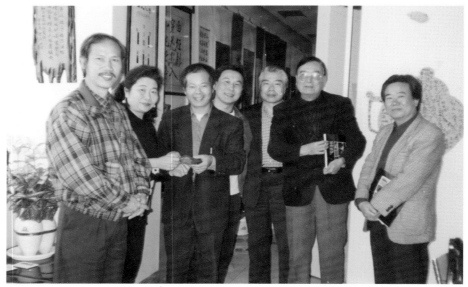

[右頁左下圖]
1990年，陳其茂受邀於哥斯大黎加共和國國家美術館舉行「陳其茂作品展」，特地遠赴哥國親自參加開幕。

[右頁右下圖]
1991年，陳其茂（中）獲哥斯大黎加共和國國立美術館頒發「傑出藝術家獎」，左一為館長Guillermo Montero。

術館和文化中心，臺中市沒有展覽場地，他們利用遠東百貨公司畫廊，積極幫全省各地畫家開畫展，辦酒會，寄發請柬，出錢出力，使臺中掀起了畫展的風氣與蓬勃的藝術活動。

臺灣第一代前輩版畫家

由於多年來的努力，陳其茂的版畫在版畫界已樹立相當高的聲望，其作品除經常在國內各報刊雜誌發表外，曾參展於法、義、荷、西、英、日、烏拉圭、韓、菲等地，並多次應邀於英、美、哥斯大黎加、薩

爾瓦多、瓜地馬拉、尼加拉瓜、巴拿馬等國舉行個展，頗獲好評。

　　陳其茂致力於藝術創作外，獻身美術教育，作育英才無數，並曾
歷任全國、全省美展評議、評審委員，教育部文藝創作獎評審委員，行
政院文建會「國際版畫雙年展」評審委員，國家文化藝術基金會評審
委員。特別是省展自1973年第28屆起開設版畫部，全國美展自1977年第8
屆起增設版畫部，陳其茂即持續擔任多屆評審委員，為臺灣版畫掄才扮
演重要角色。扮演極為重要之角色。其藝術成就非凡，1952年榮獲「自

由中國美展」版畫金牌獎，
1961年獲中國文藝協會第2屆
文藝獎章木刻獎，1973年榮
獲中華民國畫學會金爵獎，
1978年獲頒中華民國版畫學
會金璽獎，以及1991年哥斯
大黎加共和國國家美術館傑
出藝術家獎等殊榮。

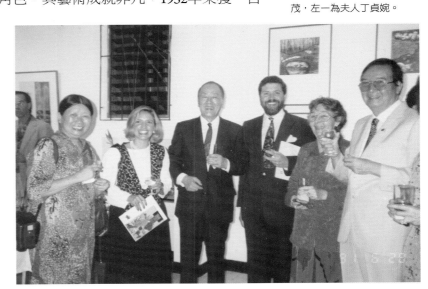

「陳其茂作品展」於哥斯大黎
加共和國國家美術館舉行，與
觀展貴賓合影，右一為陳其
茂，左一為夫人丁貞婉。

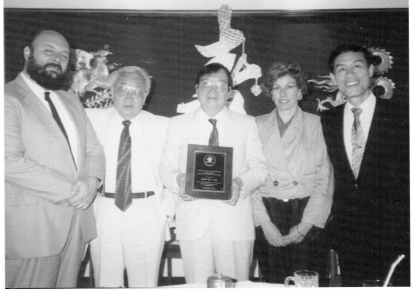

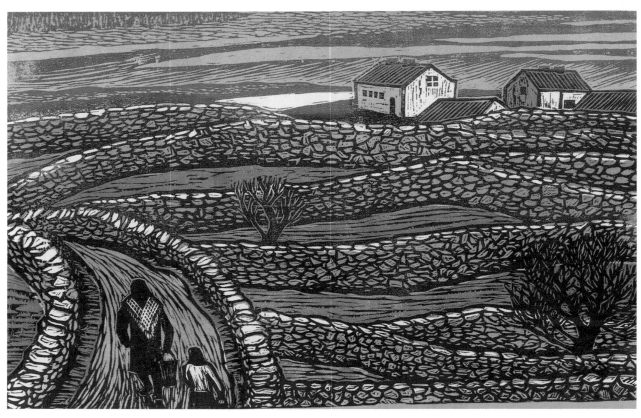

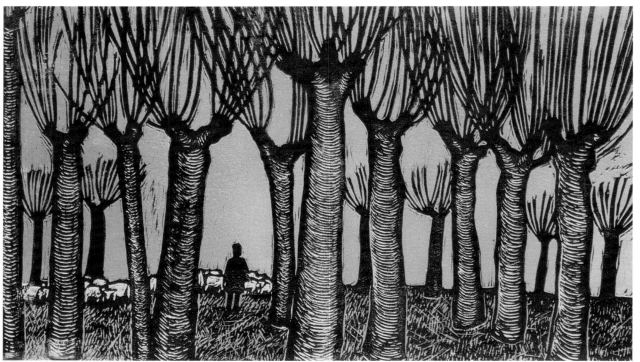

陳其茂繪畫創作風格渾厚穩健，取材自然親切，他不是炫奇鬥豔、光芒四射的畫家，而是沉潛篤實，曖曖內含光的典型，他的畫面融合了東西古典傳統的趣味，使人有一種又現代又古典的感受。

　　陳其茂的版畫以簡單的線與色，表現出頗深刻的意境，有些真是哲學境界，足可令人深思。

　　楊念慈說：「他的刀法溫柔而極富生機，細膩而不紊亂，讀他的木刻畫有聽小提琴獨奏的味道。」

　　詩人葉維廉讚嘆那是氣質湧動的世界：「無聲中是何種活躍如此的清脆？許是自然的脈搏，借了色澤而成琴音，在遙遠的夜空中點滴著，等待那冥思入無的知音人去靜聽！」

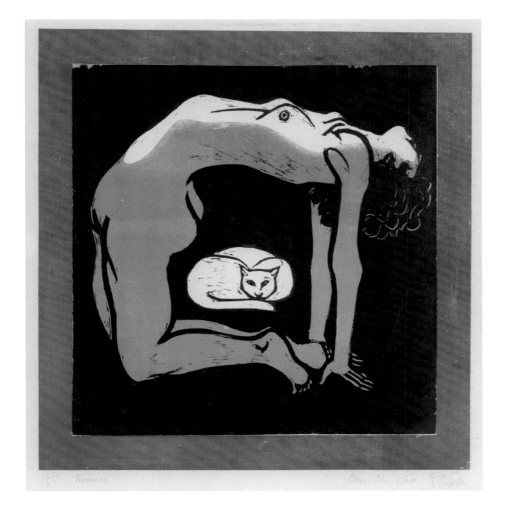

陳其茂，〈框框〉，1986，
木紋木版畫，33.7×33.5cm。

[左頁上圖]
陳其茂，〈愛爾蘭海濱〉，
1980，木紋木版畫，
31×49cm。

[左頁下圖]
陳其茂，〈再生林〉，1981，
木紋木版畫，28.5×47.5cm。

陳其茂，〈群眾〉，
1990，木紋木版畫，
33×51.5cm。

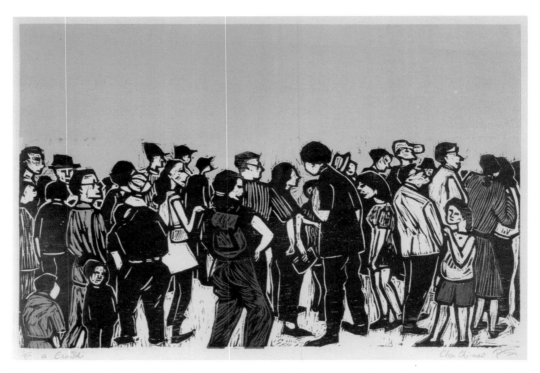

陳其茂，〈春郊〉，
1988，油彩、畫布，
65×80.4cm，
國立臺灣美術館典藏。

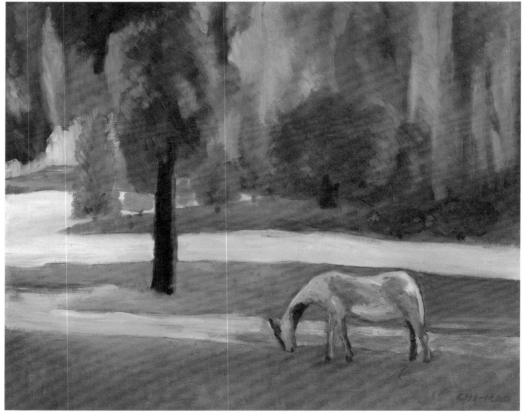

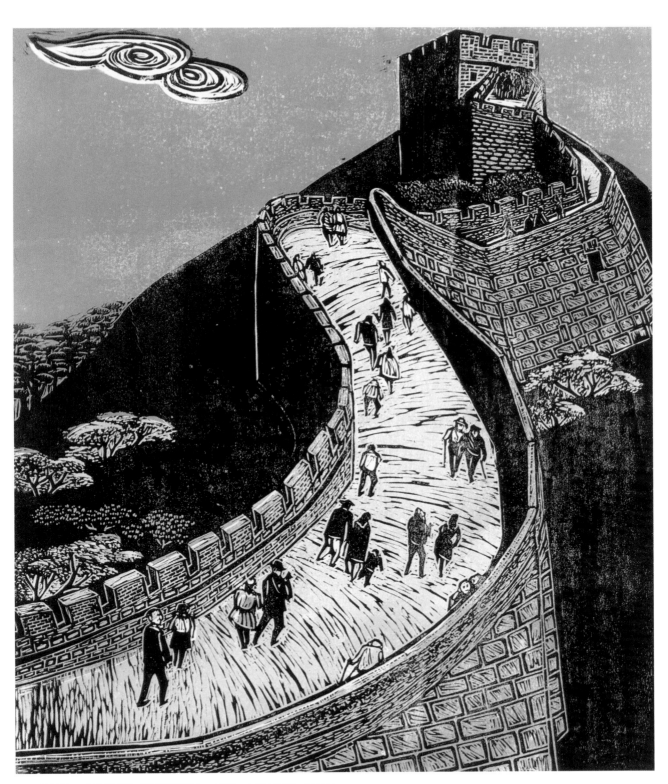

陳其茂，〈長城春曉〉（還鄉記系列），1990，木紋木版畫，56×46cm。

在臺灣，以版畫藝術著稱於文藝界，並將版畫語言大量運用在書封面設計的第一人，則非陳其茂莫屬。作家羅蘭則是如此形容陳其茂：「有一雙善於觀察、長於取景的眼睛，有一支（枝）善於構圖與著色的筆。」

英國藝評家德瑞克・斯狄耳茲（Derek Stears）肯定陳其茂版畫的藝術價值，謂：「融合了詩的意境，同時，透過精巧的木刻，與靈活的顏色運用，使得其作品栩栩如生」、「作品誠摯樸實，令人有親切感……深

陳其茂，〈小村之冬〉，
1990，木紋木版畫，
54×59cm。

厚的中國書法與表意文字的傳統，同時，也配合了西方的影響。」

陳其茂人如其畫，樸質醇厚，素性寧靜淡泊而穩重謙和。他刻版、作畫、寫文章、編話劇。夫人丁貞婉就如此形容他：

> 文學、繪畫與音樂對陳其茂來說是分不開的。他的藝術生命由這三者匯成美的追求主流。一抹色彩、一道光線、一串音符、一片真情，只要他的眼睛注意到動人的彩度，耳朵捕捉了音樂的舞韻，心靈感受了溫暖與悸動，創作的種籽便醞釀著要萌芽了。

陳其茂在臺灣居住近六十年之久，對臺灣有濃厚的感情。數十年來，以拓荒者的毅力，在藝術創作上求新求變、求真求善。他始終堅持自己，不迎合媚俗，由木刻版畫到油畫創作，秉持著對藝術真摯、執著的精神，從不放棄至愛的藝術創作。在臺灣版畫史上，被肯定為光復後第一代的前輩版畫家。

集西洋、中國繪畫語彙於一身的陳其茂，由於對藝術創新與不斷探索的精神，成就其獨特的個人繪畫藝術，不僅為臺灣現代版畫的扎根獻上無盡的心力，更為投身藝術創作的年輕人提供精確的典範。在臺灣美術發展史上，陳其茂確實是一位有重要貢獻的藝術家。

陳其茂生平年表

1920	· 一歲。3月9日出生於福建永春縣溪碧村。父親陳師侯（字壽保），從商，母親施氏茸，家管。陳其茂在家中排行第二，姊弟共五人，姊陳玉碡，弟陳其南、陳流中、陳其皆。
1926	· 七歲。入五里街城中小學就讀。
1929	· 十歲。遷回鄉下祖居豐裕厝。入私立溪圍小學讀四年級，在鄉間度過快樂的童年。
1930	· 十一歲。溪圍小學由南洋華僑接辦，受新校長張玳蛹及陳慧郎老師等影響，開始接觸文學，並參加戲劇演出。
1931	· 十二歲。課餘至張玳蛹校長處學習素描，得見豐子愷、夏丏尊之木刻作品，亦略知魯迅在上海推動木刻藝術。 · 獲陳慧郎老師贈《安徒生童話集》和魯迅的《阿Q正傳》、《狂人日記》。
1932	· 十三歲。考入永春中學，美術老師洪振宇教授木刻版畫技巧。暑假在校長張玳蛹帶領下，替「漫畫歌詠戲劇宣傳隊」繪製抗日救亡海報，製作抗日宣傳漫畫。 · 與同學顏廷階、李芳遠拜見弘一法師。
1934	· 十五歲。入廈門美術專科學校繪畫科西畫組就讀。
1937	· 十八歲。自廈門美專畢業，入伍服役。在永春軍政部補訓處擔任上尉指導員，於特薰部主編《格鬥畫刊》，進而結識陳庭詩、朱鳴岡、黃永玉、章西厓等藝術家。 · 張玳蛹校長寄贈德國製木刻刀一盒。第一幅木刻作品〈總統畫像〉排入《格鬥畫刊》創刊號。
1944	· 二十五歲。任教於肇英中學，並回鄉下兼任溪圍小學的美術勞作教師。
1945	· 二十六歲。擔任福建仙遊中學美術教師，以及仙遊縣「動力月刊社」設計委員。 · 於美術節民教美展展出抗日木刻版畫作品。 · 挑選木刻作品二十幅，印製《血流》木刻創作集。
1946	· 二十七歲。應基隆市長石延漢之邀來臺籌辦《基隆市報》。因公務結識詩人汪玉岑，在其介紹下認識英國詩人威廉·布萊克的木刻版畫與詩文，開啟創作風格的轉捩點。 · 至基隆女中任教，並擔任基隆《自強報》特約記者，同時亦兼任臺北《臺灣日報》編輯。
1947	· 二十八歲。受基隆市政府派任，擔任基隆市立文化館籌備處委員。
1948	· 二十九歲。應聘至省立花蓮師範學校任教勞作、美術。遠離塵囂，忘情於花東山水。 · 寄作品〈汲水女〉予時居於上海的汪玉岑，創作由寫實風格轉向詩意、抒情。
1949	· 三十歲。移居嘉義縣大林鎮，執教於大林中學。
1950	· 三十一歲。此時期作品皆以木口版創作，如〈曉〉、〈春牛圖〉。
1951	· 三十二歲。除教學及創作，也熱中戲劇活動，排演《錢老闆的聖誕節》、《把生命獻給祖國》、《大巴山之戀》、《絳帳千秋》、《翡翠耳環》及《悟》等劇。 · 鄧禹平詩集《藍色小夜曲》使用陳其茂之木刻插畫。
1952	· 三十三歲。作品〈春〉獲第2屆「自由中國美展」版畫金牌獎。
1953	· 三十四歲。舉辦「方向、陳其茂木刻藝術展」於臺北市救國團鄒容堂。 · 與陳柏卿、古之紅、郭良蕙創辦《文藝列車》月刊，任主編並負責封面設計。 · 首本抒情木刻詩集《青春之歌》出版，收錄十七件作品，由楊念慈、方思、李莎、紀弦配詩。
1954	· 三十五歲。應臺中光啟社雷文炳神父之邀，開始為文學著作設計封面。
1955	· 三十六歲。與雷文炳神父合力計劃推介西方木刻藝術，因合作翻譯之故，初識後來結為連理的丁貞婉女士。
1956	· 三十七歲。木刻集《原野之春》出版，收錄1948年於花蓮任教時期所創作的作品。
1958	· 三十九歲。木刻集《天鵝湖月色》出版。
1959	· 四十歲。與丁貞婉結婚。
1960	· 四十一歲。與夫人丁貞婉合編之《英國木刻插畫選集：黑女尋神記、死亡之舟》第一集出版。

1961	· 四十二歲。獲頒中國文藝協會第2屆「文藝獎章」（木刻獎）。
	· 與丁貞婉、雷文炳合編之《古今西洋木刻家描述的人類的命運》出版，介紹西洋宗教木刻名家作品。
1964	· 四十五歲。搬離嘉義大林，與妻遷居臺中，至天主教衛道中學執教，並以畫會友，逐漸融入臺中藝文圈。
1969	· 五十歲。繪作人體畫，木刻創作由小塊版、寫實風格，轉向大畫幅的版畫。
1970	· 五十一歲。與方向、朱嘯秋等人發起創設「中華民國版畫學會」。
	· 與顏水龍、李克全、張淑美等於臺中成立「人體畫會」。
1972	· 五十三歲。與謝文昌、王榮武、黃朝湖成立「臺中藝術家俱樂部」。
	· 個展「陳其茂版畫個展」於臺北春秋藝廊、「現代畫展」於臺中市美國新聞處。
1973	· 五十四歲。獲中華民國畫學會第10屆「金爵獎」。
	· 參加法國巴黎「中華民國現代藝術展」。
	· 參加義大利米蘭「義大利亞洲當代版畫展」，作品〈廟會〉獲選為該屆畫展海報。
1974	· 五十五歲。作品參加荷蘭海牙之「海牙市立教育博物館藝術展」、日本東京之「中日美術交流展」，以及美國紐約之「中華繪畫展」。
	· 獲第3屆警總雕塑「銀環獎」。
1975	· 五十六歲。參加藝文團體金門之行。
	· 隨於斌樞機主教之聖年朝聖團訪歐一個月，走訪歐洲六國，旅遊小札收錄於1980年出版的《卡卜里島的太陽》。
	· 作品參加烏拉圭「烏拉圭國際雙年展」、韓國漢城「中國現代畫展」、日本東京「亞細亞現代美展」。
1976	· 五十七歲。受邀於臺中市美國新聞處舉行個展「木刻小品展」。
	· 作品參加韓國漢城「中華民國繪畫展」、美國紐約等地之「中國現代版畫展」、日本東京「亞細亞現代美展」、「中日聯盟選拔展」。
	· 《陳其茂畫集第一冊》由光啟出版社出版。
1977	· 五十八歲。「版畫個展」於臺北龍門畫廊。
	· 參加省立博物館主辦之臺北「中韓現代版畫展」、美國維吉尼亞等地展出之「中華現代繪畫展」、紐約州賓漢敦之「紐約全美第4屆年展」，以及日本東京「亞細亞現代美展」。
1978	· 五十九歲。「版畫個展」於臺中中外畫廊。
	· 獲中華民國版畫學會第2屆「金璽獎」。
1979	· 六十歲。「版畫個展」於英國威爾斯卡迪夫雪爾曼藝教中心展出，獲熱烈迴響，並順道遊訪英國、義大利、比利時、荷蘭、法國、瑞士等地。
	· 參加於美國夏威夷舉行之「中華現代美展」。
	· 《陳其茂畫集第二冊》由學人出版社出版。
1980	· 六十一歲。個展「歐遊小集展」於臺北國立歷史博物館展出。
	· 「陳其茂版畫展」於臺北天主教華明藝廊展出。
	· 「版畫個展」於英國威爾斯司諾敦威福恩藝術中心展出。
	· 旅歐遊記《卡卜里島的太陽》出版，收錄十九萬字旅行紀聞及系列木刻創作。
1981	· 六十二歲。作品參加美國紐約舉行之「中國版畫家展」。
1982	· 六十三歲。開始為《聯合報》副刊創作插圖。
	· 個展「飛鳥系列展」於臺北尚雅畫廊。
	· 參加日本東京「中日現代美展」。
1983	· 六十四歲。「版畫個展」於高雄金陵藝廊。
	· 參加由臺北市立美術館舉辦之第1屆「中華民國國際版畫展」。
	· 散文集《失去的畫眉》出版。

1984	・六十五歲。應東海大學美術系創系主任蔣勳之邀，教授木刻版畫課程。
	・個展「陳其茂版畫展」於英國威爾斯卡迪夫展出，並偕妻遊英國、法國、荷蘭、德國、愛爾蘭等地。
	・參加韓國首爾之「韓國國際版畫展」。
1985	・六十六歲。個展「陳其茂版畫展」於基隆文化中心展出。
	・參加臺北市立美術館之「中華民國國際版畫雙年展」。
	・與席慕蓉、楚戈作三人巡迴聯展於多縣市之文化中心。
	・與陳國展、邱忠均舉行版畫聯展於高雄金陵藝廊。
	・散文集《雨中行》出版。
1986	・六十七歲。獲臺中市文化中心頒發「資深優秀美術家」獎。
	・旅行遊記《波瓦地葉過客》出版。
1988	・六十九歲。「陳其茂版畫展」於臺中藝術街坊展出。
1989	・七十歲。擔任臺灣省立美術館美術教室之版畫班指導老師。
	・個展「陳其茂版畫展」於臺中現代畫廊。
	・參加夏威夷舉行之「中華民國當代版畫藝術展」。
	・《陳其茂畫集第三冊》出版。
1990	・七十一歲。個展「陳其茂版畫展」於臺灣省立美術館展出，隨後並出版《陳其茂版畫》展覽專輯。
	・「財團法人臺灣省美術基金會」成立，與劉其偉、王北岳、潘元石等人擔任董事。
1991	・七十二歲。個展「陳其茂捐贈作品展」於臺灣省立美術館。
	・個展「陳其茂油畫展」於臺中臻品畫廊。
	・受邀於哥斯大黎加共和國國家美術館舉行「陳其茂作品展」，並獲哥斯大黎加共和國國家美術館頒發「傑出藝術家獎」。
	・遊哥斯大黎加、美國新墨西哥州、亞利桑那州。
	・短篇小說《玩具狗》出版。
1992	・七十三歲。個展「陳其茂作品巡迴展」於瓜地馬拉、宏都拉斯、薩爾瓦多及巴拿馬舉行。
	・所著臺灣省立美術館美術教室版畫班之研習教材《木刻版畫》出版。
1993	・七十四歲。搬家至臺中南屯海德堡花園別墅社區。
	・接受臺灣省立美術館委託，主持「四十年來臺灣地區美術發展研究」系列之版畫研究。
1994	・七十五歲。個展「詩之鐫刻——陳其茂版畫展」於新竹市立文化中心。
	・與德國友人漢寧伉儷開車往阿爾卑斯山渡假，期間拜訪米蘭，數度參觀位於斯福爾扎堡（Castello Sforzesco）米開朗基羅作品〈聖殤〉，甚為感動。
	・《四十年來臺灣地區美術發展研究之三——版畫研究報告暨展覽專輯》出版。
1995	・七十六歲。「陳其茂七十展」於臺中市立文化中心展出。
	・參加波錠文化基金會「懷鄉・春望書畫聯展：陳其銓、陳其茂、吳福文」三人聯展。
	・畫冊《陳其茂七十展》、遊記兼畫論《尋覓畫家步履》出版。
1997	・七十八歲。回故鄉福建永春探親。
	・1月，往遊中東、阿拉伯諸國；8月，遊絲路南北疆。
	・《留著記憶，留著光》出版。
1998	・七十九歲。參加臺北雅逸藝術中心之「當代華人版畫藝術探索展」。
1999	・八十歲。個展「走過天山・阿拉伯展」於臺中市立文化中心展出。
	・參加臺北首都畫廊「世界版畫家邀請展」。
	・畫冊《走過天山・阿拉伯展》、散文集《惦念一剎那》出版。
2000	・八十一歲。「陳其茂畫展」於臺北雅逸藝術中心。
	・參加由謝里法策展，於臺中20號倉庫展出之「舊瓶裝新酒」裝置藝術展。
2001	・八十二歲。為臺中市文化局出版之《臺中地區美術發展史》撰寫版畫部份。
	・5月，遊美加冰河，後出版詩集《冰河詩抄》。
	・8月，發生腦血栓，遷居豐樂雕塑公園旁湖水岸社區。

2002	・八十三歲。參加「版畫・巨擘——兩岸前輩木刻版畫家聯展」於臺北雅逸藝術中心。
	・參加「臺中藝術家俱樂部三十周年美展」，自1972年與畫友創立以來，三十年不曾錯過任何一次俱樂部的畫展展出。
2003	・八十四歲。參加臺中市文化局之「當代藝術家創作聯展」。
2004	・八十五歲。個展「陳其茂畫展」於國立中山大學。
2005	・八十六歲。6月25日病逝臺中，安葬於大度山西麓東海花園。
	・12月，作品展出於東海大學藝術中心「卓越東海・版畫名家展」。
2007	・1月，國立臺灣美術館舉行「陳其茂藝術創作回顧展」。
2010	・夫人丁貞婉捐贈陳其茂之油畫、版畫與版畫印版等三百餘件予國立臺灣大學圖書館。
2011	・國立臺灣大學圖書館舉辦「園野之春・陳其茂的山海謳歌版畫特展」，展出2010年捐贈之遺作。
2012	・作品展出於臺北雅逸藝術中心之「前輩木刻版畫展」。
2014	・作品展出於臺北雅逸藝術中心之「冬之華：花卉集錦展」。
2017	・作品參與亞洲大學現代美術館特展「美的覺醒」之展出，夫人丁貞婉捐贈六十件版畫作品予美術館。
	・創價文教基金會舉行「一片鄉土・一縷情懷：陳其茂創作巡迴展」於臺北、斗六、臺中。
2018	・夫人丁貞婉捐贈五件版畫予臺灣創價文教基金會。
2020	・《家庭美術館——美術家傳記叢書——鄉土・情懷・陳其茂》出版。

▌參考資料

・丁貞婉，〈陳其茂和他的油畫〉，《陳其茂油畫作品集》，臺中：臻品畫廊，1991。

・方稜，〈陳其茂版畫探析〉，《館訊》29（1990.12）。

・陳其茂，《四十年來臺灣地區美術發展研究之三——版畫研究報告暨展覽彙編》，臺中：臺灣省立美術館，1994。

・陳其茂，〈創作五十年之心路歷程〉，《陳其茂七十展》，臺中：臺中市立文化中心，1995。

・郭繼生，《藝術史與藝術批評》，臺北：書林出版公司，1990。

・黃朝湖，〈以刀揮譜生命樂章的版畫家陳其茂〉，《美術雜誌》21（1972.7）。

・黃朝湖，〈陳其茂闢出一片新天地〉，《大眾雜誌》345（1991.7.6）。

・葉維廉，〈氣質湧動的世界——記陳其茂幾個階段的畫〉，《學生英文雜誌》30（1982.3）。

・詹前裕，〈林之助繪畫藝術之研究報告〉，《林之助繪畫藝術之研究報告展覽專輯彙編》，臺中：臺灣省立美術館，1997。

・楊念慈，〈配詩者言〉，《原野之春》，臺中：羅印務館，1956。

・楊曉春，〈三十年的追尋——畫家陳其茂老師訪問記〉，《臺灣日報》，1978.10.27。

・張秀亞，〈天鵝湖月色題記〉，《中央日報》，1958.9.3。

・趙雅博，〈美的追求 陳其茂的版畫〉，《自立晚報》，1978.3.1。

・蔣勳，〈樸素，靜謐的木之國度〉，《陳其茂版畫》，臺中：臺灣省立美術館，1990。

・德瑞克・斯狄耳茲，〈詩的雋刻〉，《西方英國郵報》，1979.9.8。

・魏子雲，〈陳其茂的版畫藝術〉，《自立晚報》，1972.6.23-24。

・蕭瓊瑞，《石木傳奇：周瑛作品捐贈展》，臺中：國立臺灣美術館，2016。

▌感謝：本書承蒙丁貞婉教授權圖片。楊梅吟女士、林慎孜女士、朱恬恬女士，以及藝術家出版社等提供圖版及相關資料，特此致謝。

家庭美術館／美術家傳記叢書
鄉土・情懷・陳其茂
陳樹升／著

發 行 人	梁永斐
出 版 者	國立臺灣美術館
地　　址	403 臺中市西區五權西路一段 2 號
電　　話	（04）2372-3552
網　　址	www.ntmofa.gov.tw
策　　劃	蔡昭儀、何政廣
審查委員	巴　東、王耀庭、白適銘、石瑞仁、吳超然、周芳美
	林保堯、梅丁衍、莊育振、陳貺怡、曾少千、黃冬富
	黃海鳴、楊永源、廖新田、潘　播、謝里法、謝東山
執　　行	林振莖
編輯製作	藝術家出版社
	臺北市金山南路（藝術家路）二段 165 號 6 樓
	電話：（02）2388-6715・2388-6716
	傳真：（02）2396-5708
編輯顧問	謝里法、黃光男、林柏亭
總 編 輯	何政廣
編務總監	王庭玫
數位後製總監	陳奕愷
數位藝術製作	林芸瞳
文圖編採	洪婉馨、周亞澄、蔣嘉惠
美術編輯	吳心如、王孝媺、張娟如、廖婉君、郭秀佩、柯美麗
行銷總監	黃淑瑛
行政經理	陳慧蘭
企劃專員	徐曼淳、朱惠慈
總 經 銷	時報文化出版企業股份有限公司
	桃園市龜山區萬壽路二段 351 號
電　　話	（02）2306-6842
製版印刷	欣佑彩色製版印刷股份有限公司
裝　　訂	聿成裝訂股份有限公司
初　　版	2020 年 11 月
定　　價	新臺幣 600 元

統一編號 GPN 1010901432
ISBN 978-986-532-134-5

法律顧問　蕭雄淋
版權所有，未經許可禁止翻印或轉載
行政院新聞局出版事業登記證局版臺業字第 1749 號

國家圖書館出版品預行編目資料

鄉土・情懷・陳其茂／陳樹升 著
-- 初版 -- 臺中市：國立臺灣美術館，2020.11
160面：19×26公分 （家庭美術館）
ISBN　978-986-532-134-5　（平裝）

1.陳其茂　2.畫家　3.臺灣傳記

940.9933　　　　　　　　　　109014674